前言

　　「做設計」需要專業的技術，或許是因為這樣，許多人自認無法勝任設計相關的工作。但是即使做與設計無關的工作，也意外地常常需要向他人傳達資訊。此時，若能在溝通過程中融入設計觀念，的確能有效地傳達更多的訊息。所幸 Illustrator、Photoshop 這類平面設計軟體愈來愈方便好用，只要學會操作，幾乎也能做出像樣的設計。

　　話雖如此，一旦將設計活用在工作上，實際面臨「要傳達什麼訊息、受眾是誰、如何表現才好」等問題時，仍有許多人會備感挫折。這是因為在動手設計前，需要先將資訊整理篩選、挑選與鎖定目標對象、決定資訊要傳達的順位等，是相當複雜的思考流程。如果沒有先思考過就動手設計，可能會感到混亂。

　　其實，只要學會最低限度的「設計邏輯」，也就是必備知識，即可避免設計時的混亂。

　　本書就為大家整理出從事平面設計必要的「思考流程與做法」，並且盡可能用簡單易懂的方式說明。此外，還會解說「如何觀察與分析社會現象」，這是設計界的重要關鍵字，也是好設計必備的觀點。透過本書，你將學會「設計師的思考方法」，再透過輕鬆的實作練習，徹底掌握「設計的邏輯」。你將發現，經常用「設計師的洞察力」去看世界，就是學好設計的最佳方法。

<div style="text-align: right">2020 年 作者群</div>

目錄

這本書可以學到什麼

第 1 堂課　何謂設計？

第 2 堂課　何謂概念？
設計師的觀察法

第 3 堂課　構圖

總複習

這本書可以學到什麼

設計概要圖

　　本書中會提到如下的設計概要圖，重點在於整個設計務必以設計概念為中心；以這個設計概念為起點的箭頭，則是直指目標對象。本書將以平面設計為例，帶你學習如何根據此概念欲傳達的目標對象，選擇適當的設計手法。第 1 堂課先確認自身對設計的認知程度，第 2 堂課要學習用設計師的觀察法發想概念，第 3～6 堂課則要透過實作，學習設計師的表現手法。

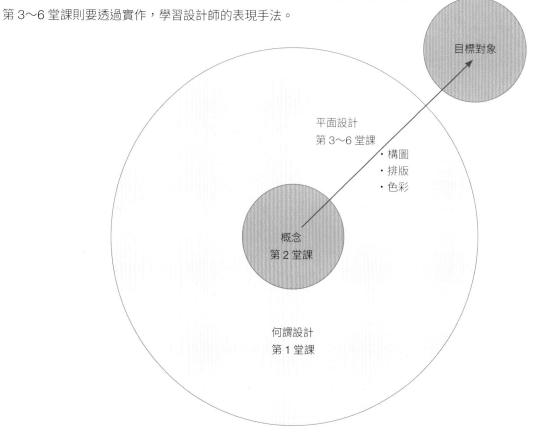

目標對象

平面設計
第 3～6 堂課
・構圖
・排版
・色彩

概念
第 2 堂課

何謂設計
第 1 堂課

設計的流程

　「設計」這個詞不只是成果，也代表整個設計過程。也就是說，所謂設計，是指「將設計概念傳達給目標對象」的過程。此「概念」出自於觀察，英文的「concept」這個字彙有「概念、觀念、想法」的意思，對設計師們而言，則是「意圖、意涵、意義」，表示設計者要傳達給目標族群的「意念」。如果是透過平面設計傳達，概念會轉變成「有用的想法、資訊」；如果是透過產品設計傳達，則會成為「基本的功能」。把「觀察」之後所產生的「概念」化為「價值」傳達出去，這整個過程，便是「設計的邏輯」。

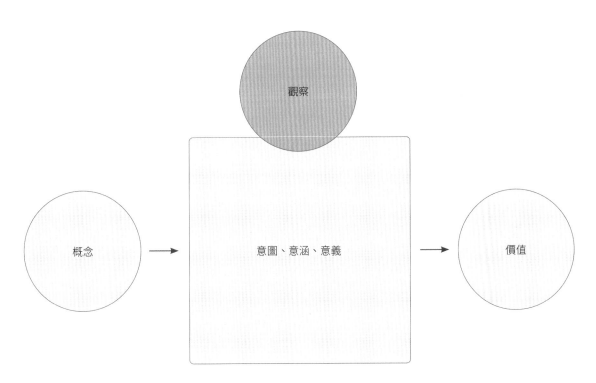

平面設計的流程

　　平面設計的流程，是經過「思考目的」階段與「製作」階段，進而獲得成果。在「思考目的」的階段，要學習設計師的觀察法來發想概念；在「製作」階段，則要學習構圖與排版 (Layout)，並且實作平面設計的草圖。構圖對平面設計而言相當重要，本書將介紹各種根據目標對象改變構圖與排版的案例。

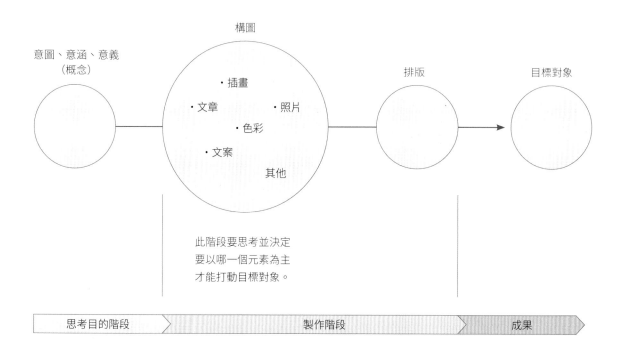

第 1 堂課

何謂設計？

設計到底是什麼？哪些東西可以稱為設計？
一般都會聯想到海報、包裝、LOGO 之類的設計，
但如果你能用更寬廣的眼光看世界，
你將發現，設計其實無所不在。

設計的 5 個階段
自己的認知程度在哪？

先理解設計的 5 個階段，確認自己對設計的認知程度。

設計的認知程度可分為以下 5 個階段。你覺得自己現在屬於哪個階段？或是你對哪個階段特別感興趣？必須留意的是，對設計的認知程度與對設計感興趣的程度，這兩者是不同的。建議從自己的程度出發，朝感興趣的主題前進，這就是你應學的「設計方向」。你可以想成是提升設計力的過程。

階段 ①：完全不懂設計
階段 ②：設計就是圖像與產品 (「物」的設計)
階段 ③：組織、系統、服務與專案也是設計 (「事」的設計)
階段 ④：生活的每一天都是設計 (「生活風格」的設計)
階段 ⑤：人類史就是設計的歷史 (「未來環境」的設計)

這 5 階段的認知程度，只是一項基準，用來檢驗對設計抱持多大興趣、對設計理解多少。這是為了幫助大家確認自己的認知程度和興趣落點，大致設定的參考標準。

本書會先帶領大家了解「設計」這個詞所具備的廣泛涵義，接著會介紹平面設計的基本思考方法與表現手法，這些都是入門的基礎。

「平面設計」是介於「製作者」與「受眾」之間的傳達媒介，若能理解此觀念，未來也能慢慢理解立體物、空間或系統等更龐大的設計。

階段①
完全不懂設計

理解設計，是商務人士即將面臨的重要課題。

自 2018 年起，日本經濟產業省（METI）開始積極推動以「設計經營」為中心的各項政策[※1]。他們以重視設計而獲取極大效益的歐美企業為借鏡，呼籲日本的企業也必須將經營方向轉型成以設計為中心。

這項企業變革逐年發展，已有許多大企業的高層與員工，積極研究如何將創意發想與設計思考融入到日常工作中。在書店裡，設計相關的書籍也是多到令人大開眼界。

除了企業界的變革，日本文部科學省網站也曾發表一篇〈大學入學考試改革狀況〉[※2]，其中清楚記載了今後「一般大學也應該學習設計思考」這項方針。該網站將「設計思考」定義成透過生活者或使用者的觀點，洞悉社會的課題與需求，從而創造革新的手法，指出所有的大學都得學習設計思考。

這波革新浪潮迅速滲透了所有日本企業，並與另一項政策 Society 5.0[※3]（超智慧社會）相輔相成。這是日本繼狩獵社會（Society 1.0）、農耕社會（Society 2.0）、工業社會（Society 3.0）、資訊社會（Society 4.0）後，透過 IoT（物聯網）和 AI（人工智慧）等技術，實現全面融合的新一代社會。

為了實現 Society 5.0 的社會，未來各企業都需要重新設計自己的工作與組織。理解設計，將成為商務人士也必須面臨的重要課題。

※ 註 1：政策出處：https://www.meti.go.jp/press/2018/05/20180523002/20180523002-1.pdf
※ 註 2：原文〈大学入試改革の状況について〉出處：https://www.mext.go.jp/content/20200124-mxt_sigsanji-1411620_00002_002.pdf
※ 註 3：日本內閣會議在 2016 年核定的〈日本科技白皮書〉中，訂定了包含互聯網（IoT）、大數據（BD）與人工智慧（AI）的科技挑戰目標，希望建構出「超智慧社會」，並將此超智慧社會命名為「Society 5.0」。

階段②

設計就是圖像與產品

關於「平面」與「物品」的設計。

　　一般把二次元的設計稱為「平面設計」，亦即英文的「Graphic Design」。「Graphic」是透過「Graph（圖表）」，將以二次元形式表現的數字或文字等複雜的資訊，藉由長條圖或折線圖等「視覺化圖像」，將意思傳達出去。

　　平面設計是一門「吸引人類視覺」的科學。利用照片、插畫、顏色，或放大文字等技巧，便能在瞬間吸引眾人的目光。這些手法不僅能適用於平面設計，也適用於產品設計。因為三次元的立體物件上也具備二次元的面。

　　以寶特瓶為例，寶特瓶雖然是立體的物品，如果把標籤撕下來，會發現標籤其實是二次元的平面。此外，寶特瓶瓶蓋上方也是二次元的平面，可以印上「茶」之類的文字對吧。這些可以在平面上完成的設計，就稱為「平面設計」。例如商品之類的立體物件，除了造型或功能等特徵之外，也一定會具備配色、圖案、商標等平面元素。

　　做設計還有一個必須知道的重點，那就是去察覺目標對象的「洞察力」。如果是出色的平面設計，一定會先深入考察目標對象的需求才開始製作。所有的人工事物一定都有其製作者，製作的背後也一定隱藏著「意圖」或「想法」，這就是我們前面所說過的「概念」。設計的目的，應該包含「實現目標對象的深層慾望」。

　　各種設計成果的背後都隱藏著概念，乍看之下是不會發現的，如果可以解析出來，即可有條理、有邏輯地掌握整個設計的全貌。

LEVEL 2

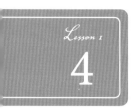

階段③

組織、系統、服務與專案也是設計

不只「物」是設計，「事」也是設計。

　　這個階段是「事物的設計」。換句話說，就是把「體驗」加以設計，或是把「心理感受的情境、狀況或現象」加以設計。

　　談到這類型的設計，會讓人立刻聯想到的，應該是東京迪士尼樂園吧。東京迪士尼是在 1983 年 4 月開幕的，當時日本企業正熱衷於製造，很快就打造出這個「讓大人也著迷、充滿夢想的非日常空間」。

　　再舉其他的例子，像是高空彈跳、世界最恐怖的醫院、豪華郵輪之旅，或是虛擬網紅 (VTuber) 和 VR 虛擬實境體驗等，全都屬於「體驗的設計」。即使是系統、組織、服務、物流等，也都包含了設計。國界、國家、法律或交通規則，當然也都是人設計出來的。交通規則，是為了讓多數人得以順暢移動而設計的功能。商圈或市區，也都是為了讓人們舒適生活而打造的。

　　為了實現預期目標的企業組織或事業體，也是人設計出來的。例如為了打造性能良好的車款而進行市場調查，然後決定車款的設計概念，確定後就開始大量生產，最後在店頭販售。在企業組織中，為了製造目標對象喜歡的產品，衍生出一套具有完整組織的思考流程，這套思考流程，我們就稱為「設計思考」。

　　如果你感覺目前所屬的企業組織無法順利運作，這個企業或許就有必要重新設計組織架構。例如，指派誰去擔任何種任務，才能大幅提升成效？要多元運用每個人的能力，思考什麼樣的組合才能提高創造性。這類創意組合的設計也很重要，足以大幅左右企業的未來。

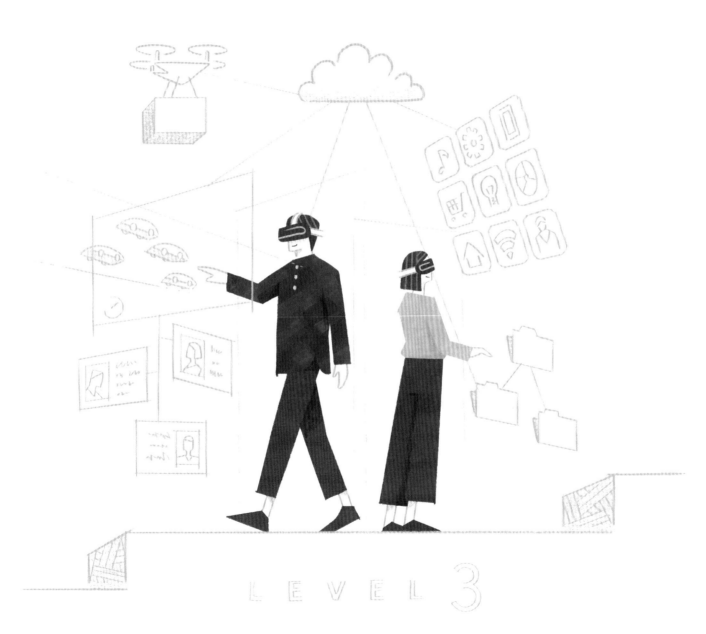

LEVEL 3

階段④
生活的每一天都是設計

生活風格也是設計。AI 和機器人改變了人類的生活方式。

具備階段③的認知程度之後，你將會發現，不只是人類製造的所有「物」和「事」，其實連「資訊」也都是經過設計的。大眾媒體或是社群網路每天發布的個人意見與回覆等訊息，皆可想成是「經過設計的資訊」。這些訊息不一定完全正確。也因此，培養「資訊素養（Information literacy）」就顯得更加重要，應該從兒童階段就開始培養辨別資訊精確度的能力。

我們每天的生活，其實被他人設計的物、事、資訊所包圍。所謂設計，是指創造新的現實，並將其投入社會的行為。舉例來說，房子的設計，會對生活方式造成極大影響，街道的設計或國家的文化也會影響生活風格。掃地機器人或聲控機器等家電產品也是，確實會讓日常生活方式產生改變。

如果要提出全新的生活風格作為設計訴求，就必須深入挖掘人們對生活的各種想法。進一步來說，「對人類的關心與觀察」，可說是設計的基礎。設計者必須對他人的想法，以及形成該想法的環境設計感興趣才行。說到「人的想法與環境的關聯性」，有個很重要的關鍵字：「affordance」，可譯為「直觀性」或「可利用性」，這是一種能拓展資訊的思考方法。

提出「affordance」這個字的是活躍於 1950 年代的美國知覺心理學家詹姆斯・吉布森（James Jerome Gibson），他從代表「賦予、供給」的「afford」延伸創造出這個詞彙。他認為「人類意識會受環境影響而進化」，這是個嶄新的觀點。人類為了在所處的環境中生存，會想到要設計工具，並透過與他人共同製作（工具）時的溝通過程，讓語言也變得更加豐富。運用雙手，邊做邊想。手腦並用，讓人類得以持續進化。

階段⑤
人類史就是設計的歷史

透過設計了解人類史，預見人類可能存續的未來社會。

　　遠古時代，人類的祖先在狩獵時，會丟擲手邊的小石頭來打死小動物。這就表示設計出狩獵用的工具；人類還會往河中投擲許多大石頭，這樣一來就可以避免過河時弄濕身體，這就表示設計出橋梁的原型。

　　大約在 200 萬年前，人類的祖先直立人（Homo erectus，又譯為「直立猿人」）學會了用火調理原本要生吃的橡實。橡實的澱粉可以轉化為大量的葡萄糖，有助於促進人類腦部的發育。大腦進化之後，可推測手斧、弓箭等工具的設計也慢慢有進展。後續這些發展，可以說都是因為人類設計了「用火調理」這項技能。[1]

　　人類為了向同伴傳達設計成果，需要有「反向思考組合過程」的能力，大腦的布洛卡氏區（Broca's Area）便是掌管此能力與語言。於是人類在「設計，以及將設計的過程傳達給同伴」兩者相輔相成之下，發展出知性。

　　後來，人類又陸續取得新能源，因此又大幅進化了。18 世紀的工業革命發展出「用火把水煮沸產生蒸氣」，19 世紀發明了電；20 世紀利用原子核分裂產生能源。到了現在，在國際合作的 ITER（國際熱核融合實驗反應爐）計畫下，歐盟正在建構可再現太陽熱核融合的實驗反應爐。另一方面，人類也致力於各自的「滿足慾望的設計競爭」。如同聯合國永續發展目標 (SDGs) 所說的，目前最重要的課題是「讓人類存續於未來世界的設計」。[2]

※1　以色列巴伊蘭大學（Bar-Ilan University）的妮拉・艾爾森・阿菲爾教授（Nira Alperson-Afil）等學者，在距今 200 萬年前的「蓋謝爾貝諾特雅各布（Gesher Benot Ya'aqov）」遺址中發現「燒橡實的石器」（引用自 2019 年 NHK 電視台播放的節目「食的起源 第 1 集『米飯』」）。

※2　聯合國曾在 2015 年 9 月提出了「2030 永續發展議程（2030 Agenda for Sustainable Development）」，包括為了共創美好世界，在 2030 年之前需要完成的各項目標。以下為美國在台協會網站的相關文件。
https://www.ait.org.tw/wp-content/uploads/sites/269/un-sdg.pdf

LEVEL 5

設計 ✕ 文化

千利休的觀察法

日本的茶道歷史悠久，對於茶具的品鑑也有其獨特作法。

若從「觀察法」的觀點來看茶道大師千利休[※1]，可看出其建構的茶道作法相當高深。千利休的待客七法則如下：

①茶要泡得正好適合入口 ②炭火溫度要剛好可以將水煮沸 ③插花要如同在原野中綻放般生動 ④茶席要冬暖夏涼 ⑤在預定時間前就要預先準備 ⑥即使沒下雨也要備妥雨具 ⑦待客要將心比心。

此記載出自一篇記述千利休茶道精神的短文，為了讓大家容易理解而拆解成七個法則來說明。文中的①是指點茶[※2]要做到讓客人覺得最好喝的程度。文中提到的點茶，並不是展示或炫耀自己的技術。這是完美的市場導向（market in[※3]）思考方式，闡明重點在於對客人的觀察力與判斷。

④所說的「茶席要冬暖夏涼」，是指氣候也與待客息息相關。若是夏天，最好營造涼爽的溫度，冬天則要營造出讓人身心都能感到溫暖的溫度。這點也與②的木炭數量有關。也許有客人喜歡在夏天喝熱茶，因此必須徹底洞察客人的需求才行。

③所說的「插花要如同在原野中綻放般生動」，明確指出順應自然就是美的精神，意即人和茶都是存在於自然天理之中。人毋須賣弄技術，只要順著自然的真理，「自己也是人，對方也是人。彼此好好對待就好了」。茶道的作法，蘊含著茶、茶具、炭全都取自於自然的概念。

今天的我們不斷追求以西方觀點為主的科學，但在了解到千利休這套歷久彌新的設計概念後，讓我們有種預感，未來似乎會出現「從和風觀點出發的科學」。

※1 千利休（西元 1522 年－1591 年）是日本戰國時代著名的茶道宗師，被日本人稱為茶聖。
※2 點茶：茶道儀式的流程之一。點茶的步驟是：將茶粉置於茶碗中，注入少量熱水，再以名為「茶筅」的茶刷攪拌茶湯，使茶粉和水均勻混合。
※3 市場導向：聽取顧客的意見、需求以進行產品開發。

第 2 堂課

何謂概念？設計師的觀察法

上一堂課你已經了解到設計的各個階段。

在設計的過程中，「概念」非常重要。

這堂課將以一個虛構的商品開發計畫為例，

帶你學習「設計師的觀察法」，

這是發想概念時必備的觀察法。

設計師的觀察法①
試著思考設計背後的概念

試著解析設計者要將什麼「想法」傳達給目標對象。

　　講到概念（concept）這個詞，你不覺得非常抽象難懂嗎？如果是在商務的場合提到「這個概念是……」，我認為意思應該接近「這個目的是……」。為求嚴謹，我進一步翻閱字典，發現「concept」這個字具有「觀點、觀念、思維」等多種解釋。本書中暫時用「思考方法」來取代這個難懂的詞。

　　平面設計所講的設計概念，通常是指最能打動目標對象的「有用的思考方法或資訊」；而產品設計中的產品概念，則是最能打動目標對象的「基本用途（功能）」。因此，對目標對象而言，把「概念」定義成「價值」似乎會更恰當。不過，對身為製作者的設計師而言，建議把「概念」當作「設計的意圖、意涵、意義」較為理想。概念的意義，會隨立場而有所差異。

　　一個出色的設計中，應該會隱藏著對目標對象考慮周密的「基本意圖」。在設計中，必須蘊含足以提供目標對象最大價值的「深層意義」。

　　「察覺設計中隱藏的概念」，意思是去解析隱藏於設計中的「製作意圖、意涵、意義」，探究它「對目標對象而言的價值是什麼」。正如聖修伯里（Antoine de Saint Exupery）在《小王子（Le Petit Prince）》書中所說的，「真正重要的東西是肉眼無法看見的」。如果能養成習慣，常常去「察覺肉眼無法看見的事物」，應該能看出世間萬物背後那些驅動它們的力量，也就是「具社會規模之意圖或意義的全體意見」。已經有許多人對未來提出許多充滿創意的規劃，請多去感受，或許你也可以想出適合次世代社會的嶄新概念，也就是具有未來價值的構想。

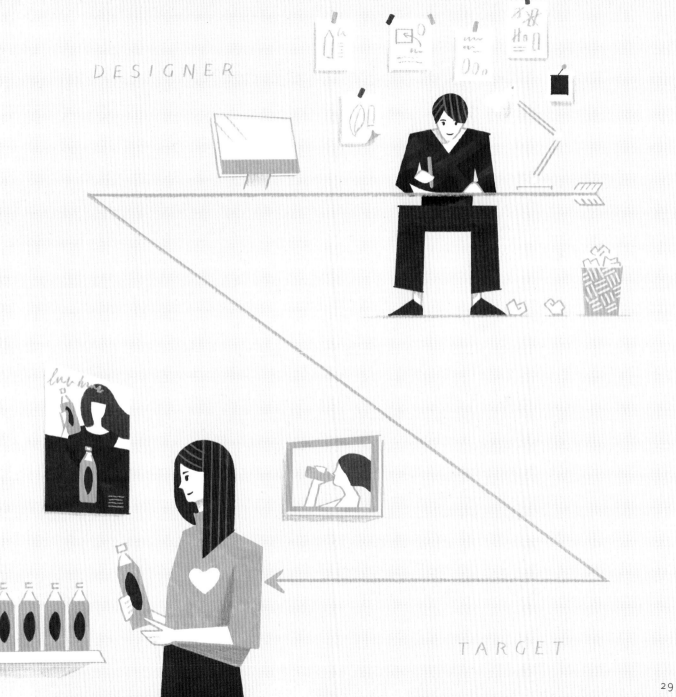

設計師的觀察法②
試著用外行人的角度去看想要的事物

自己與他人，所有人的想法都是相通的。

做行銷（Marketing），必須掌握使用者瞬息萬變的想法。要先了解使用者對自家商品的哪些部分感到滿意，或是對哪些部分感到不滿意。這是因為在開發商品時，需要將大量的人力與開發資金投入在技術資訊的理解或是研究等領域。如果行銷概念太膚淺，無論投資多寡，終將導致滯銷的悲劇。為了讓下個商品能夠熱銷，需要依過往的調查樣本來獲取大數據。

那麼，無法利用 AI 建立行銷系統的人該怎麼辦？只好依靠自己的五感去觀察並揣摩他人的想法，除此之外別無他法，這種方法稱為「定性行銷」。要執行定性行銷，就要了解人的想法其實會互相影響和連動。「Marketing」這個單字中包含的「ing」，就有正在「動」的意思。

例如賈伯斯創辦的蘋果公司推出的 iPhone，當這款擁有劃時代新技術的商品進入市場後，人們才察覺到原來自己想要的是這種商品。這表示，有些重要的未來設計發想，其實無法從過往累積的數據中找到。若想做出創新的革命性商品，就要擺脫業界的框架，重新去凝視身為平凡人的自己，也就是回歸到「外行人的觀點」。如果是自己「現在真的覺得不滿」的事物，或許別人也有相同的感受。相反地，他人心中的不滿，也可能剛好和自己的想法相同。像這樣經常「透過自己的生活體驗去類推社會大眾的想法」，這正是思考新設計的基本態度。因為每個人不僅是推銷自家產品的行家，同時也是購買他人商品的消費者，如果能像這樣「用兩種身分的觀點去觀察」，正是定性行銷的成功法則。

KUROBUTA CURRY

0 kcal

NEW DEBUT!

NOW ON

SALE

VERY

THIN

DESIGNER TARGET

設計師的觀察法③
試著將創意畫下來並觀察

腦力激盪時，把參與者提出的各式各樣的創意畫下來吧！

「Brainstorming（腦力激盪）」這個字，直譯的話是「頭腦風暴」的意思。就像是把所有與會者的大腦都丟到桌子中央，如同暴風般攪在一起，打造出一個更巨大的腦，這就是腦力激盪的意義，是讓多位參與者「對話交流」、以激發出新創意的會議方式。這裡有個大前提，就是不可強迫他人接受自己的想法。我們應該把腦力激盪會議定義成和「討論」不同的會議方式。

腦力激盪會議的目的，並不是爭辯意見的正確與否，而是為了要探索出奇思妙想。因此不要批評他人的想法，一旦過程中起了爭辯，掏出紅牌制止或許是個不錯的作法。不過，建議大家把發生爭議的部分寫在白板上。因為在腦力激盪過程中發生的任何狀況，全都是非常重要的資訊。與會者們彼此的互動和關聯性，有時就像是社會的縮影。

如果大家已經有腦力激盪的習慣，我們更推薦大家試著用圖畫或是照片來進行「視覺化的腦力激盪」。第一步，請用簡單的線條「在一張便利貼上畫一件事」，就這樣開始吧！請讓自己放鬆，這是腦力激盪時的重要條件，即使畫得很爛，大家盡量笑也無妨，應該會有意想不到的樂趣。比起囉嗦的文章，簡單的圖畫其實能呈現出更多資訊，也可以減少時間的浪費。

經過幾次順利的腦力激盪會議後，你應該會感受到，我們的思考迴路，其實可以藉由這種方式往他人的思考迴路擴張。假設所有人的思考方式都能完美地整合，勢必會有全新的發現。請試著跳脫業界行家的觀點，站在自己或消費者的立場，多多嘗試腦力激盪吧！

設計師的觀察法④
試著將企業擬人化

請試著像無人機一樣，以俯瞰的角度去觀察企業或是整個業界。

　　這種觀察法，是把企業「當作一個人」，去思考他的個性和價值觀等等。剛開始練習的時候，先想成「既有的角色」也沒關係，等到比較習慣後，再盡可能發想成「原創角色」。如果可以的話，請試著用簡單的線條把這個人畫出來吧！這個練習一個人時也可以進行，若是團隊合作，就足以變成相當有趣的腦力激盪了。除了自己的公司，也可以試著想像競爭對手的企業人格並畫下來，然後再試著將「各公司之暢銷商品」的目標對象也擬人化。最後再用文字寫下，對這些角色而言，商品的「價值何在？」。

　　把描繪出來的企業人格、目標對象、商品價值都寫在白板上，或是寫在紙上然後貼到白板上，即可獲得彷彿從正上方俯瞰業界的觀點，而且還是以視覺化的方式呈現。這個練習與是否擅長畫畫無關，而是去俯瞰市場，然後用視覺或簡單的文字描述出來。如果要命名，或許稱為「圖像化腦力激盪」也不錯呢！當然，你也可以自行加入其他更真實的資訊。

　　將企業或目標對象擬人化後，應該可以獲得另一種有趣的觀點，那就是了解目標對象、企業與自身，這三個虛擬角色之間的差異。擬人化能讓我們看出其中的不協調感，若要掌握「人們的共通想法」，這是很好的出發點。

　　前面曾經提過，為了發想設計和行銷產品，必須養成這種「觀察人」的好習慣。透過擬人化角度來比較，就像用無人機空拍，可以更客觀、全面地觀察自己與他人，是很棒的觀察方法。

CHARACTER

DESIGNER

TARGET

設計師的觀察法⑤
解析目標對象與人物誌（Persona）

試著靈活地運用兩種人物形象。

　　日本某個健身房的瘦身廣告曾經造成話題，廣告的片頭是昔日身姿曼妙的模特兒，現在頂著大肚腩跳舞的模樣。接著突然響起輕快的音樂，豐腴的模特兒立刻華麗變身為減肥成功的身材，再於片尾播放「成果保證」與品牌logo 等內容。在這個範例中，片頭這位豐腴的模特兒是「目標對象」，之後找回婀娜體態的模特兒則是「人物誌（Persona）」。

　　廣告宣傳的「目標對象」，通常是在現實中抱著某種缺憾過生活的人們。這些目標對象通常會期望在獲得「某種商品或服務」後，就能實現夢想中的生活風格，這種「理想使用者形象」就是他們的「人物誌」。生活中充斥著各式各樣的廣告，包括電視廣告、網站、傳單、雜誌、以及涵蓋交通廣告的各種 OOH 家外媒體（Out of Home Media：戶外接觸到的所有媒體）等，在宣傳時都會巧妙運用這兩種人物形象。例如在專攻目標對象的廣告中，大多會採用「你對這種生活方式滿意嗎？」之類的詰問風格；至於專攻人物誌的廣告，則會訴求「夢想中的生活」，塑造出成功者的形象。

　　再舉個例子，如果你想「開店」、希望聚集高品味的人士時，也可以活用人物誌。因為建立店鋪需要一段時間的工期，會分頭進行多項工程。若沒有先決定設計的調性（Tone & Manner），完成的店面設計將會顯得極不協調。建議先設計出理想的消費者人物誌，然後以此「人物誌的世界觀」整合所有的設計，包括室內設計、菜單開發、裝飾擺設、餐具等，這樣可以有效提升工作效率。做平面設計也和廣告一樣，要區別訴求的族群是目標對象或者是人物誌，因為在表現手法上會有極大的差異。

PERSONA

設計師的觀察法⑥
試著觀察詞彙的趣味性

即使是無法理解的語言，也可以透過視覺形象得到共感。

「桌子」的日文漢字寫作「机」。這是因為在日本以前的平安時代，桌子是木製的，而旁邊的「几」則是指桌子的形狀。這裡是用「桌子這個詞彙」來定義「桌子這種物體」。不過，桌子這個詞，會隨各國語言而不同，例如英文是 desk，法文是 bureau，無從得知全世界有多少代表「桌子」的字。明明都是桌子，稱呼方式卻截然不同。因此，假如你用比利時語寫「請勿坐在桌上」，看不懂的人還是會坐上去，因為比利時語並不是全世界共通的。

不過，即使無法單憑語言溝通，只要加上桌子的視覺資訊（例如圖片），應該還是能讓他人理解「桌子」代表的意思。其實嚴格來說，我們無法定義「桌子」，因為生活周遭有各式各樣的桌子。不過即使語言或形狀不同，其他人應該還是能「大致」理解「桌子」是什麼物體，這就是「桌子」的概念（形象）。概念就像是一層透明的派皮，包覆在「物體」的外層。

接下來，我們試著翻轉這個概念。把不同的字句／概念組合起來，例如把「捧腹大笑的」形容詞加上「鬧鐘」，便可以創造出「捧腹大笑的鬧鐘」這個句子。這個句子的主體並不存在，因此大家可以自由想像主體的造型。例如當鬧鐘響起時，就會浮現一個「一邊跑一邊捧腹大笑的鬧鐘」的形象。新的設計創意就此誕生。

在概念中，通常蘊藏著命名者的想法，因此總是別具意義。舉例來說，替你取名的雙親，應該也在名字裡注入了概念，對你的人生寄予期許吧。

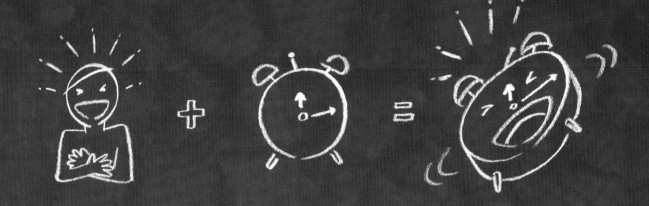

IDEA
+ IDEA

NEW IDEA

用喜歡的商品來練習概念發想

運用直接拿在手上觀察的「直觀思考法」來分析吧！

用直觀思考法（affordance 思考法，請參考 P.22）觀察的步驟：

步驟 ①　選擇對象商品。請挑選手邊既有的，或是能夠馬上取得的商品。

步驟 ②　就像要畫畫一樣，「仔細觀察」，然後把感想寫下來。

步驟 ③　把商品實際拿在手上，把用起來的觸感或感想寫下來。

步驟 ④　試著與類似商品比較看看。比較後應該能發現此商品的獨特性。

步驟 ⑤　把上述感想整合起來，以自己的方式提出對此商品概念的假設。

步驟 ⑥　如果這個商品有官方網站，不妨試著與官方的商品資訊核對看看。

步驟 ①　選擇的商品名稱

步驟 ②　「仔細觀察」之後的感想

步驟 ③ 描述拿在手上的感覺

步驟 ④ 與其他商品的比較，以及比較後發現的商品獨特性

步驟 ⑤ 自行解讀的商品概念

來看看 Trial 的提示吧！

Trial 的提示
從商品解析概念的方法

本例將試著從「KIRIN 生茶」這個既有的產品，推論出產品概念。

　　那些擁有出色的設計進而大賣的熱門商品，大多都有做到這一點，就是大幅改變人們的既有想法。2020 年 3 月翻新包裝設計的「KIRIN 生茶」，早在 2000 年初次發售時，就改變了日本人根深蒂固的常識。以前日本人都認為「在家用急須壺（日式茶壺）泡的茶才是最好喝的」，此認知非常強烈。此外，日本人都知道生啤酒的美味，但是喝茶也有講求「生」這件事，則是前所未聞，直到「生茶」的出現才有這個概念。

　　日本人原本就對鮮度非常敏感，而「生茶」這個產品，從毛玻璃質感的包裝設計到「生茶」這個商品名稱，都能讓人感受到出自嚴選茶葉的「高鮮美味」商品概念。打造這個商品的 KIRIN Beverage 公司堅持生產貨真價實好茶的意志，這就是概念（意圖、意涵、意義）；而「生茶」這個品名，則是概念體現的成果，同時顛覆了「在家泡茶才好喝」這個屹立不搖的常識。

　　但是過了 20 年，這項革新也漸趨平淡，人們的感動也慢慢減弱了。為了改變現今「所有的茶都很像」的想法，業者在 2020 年 3 月翻新包裝設計。

　　更新的設計是在正中央「生茶」文字的後面，配置了象徵茶葉的插圖。近年在日本成為潮流的刀劍熱潮、和服文化，都以「順應自然的生活方式」以及「符合時代的和風生活」為目標，希望「完整萃取茶葉生命力的生茶」概念也能造成潮流，讓「生茶」這個名稱更接近社會大眾對好茶的期待。把「生茶」概念推廣後，在同樣有泡茶文化的亞洲各國也獲得了極大的銷量。這次的新包裝設計，希望讓全世界的人更了解「生茶」的魅力。

步驟 4 ⌕
連瓶子頸部都顯得
倒落流暢的瓶身造型。

步驟 2 ⌕ 讓人聯想到新鮮
茶葉的淡綠色。

步驟 3 ⌕
讓人聯想到毛玻璃的
半透明霧面標籤質感。

步驟 4 ⌕
堅實的瓶肩部分。

步驟 2 ⌕
商品名稱本身
就表現出概念。

步驟 2 ⌕
LOGO 與新鮮茶葉的插圖
交疊，讓人印象深刻。

生茶

Relaxing with
Green Tea
Umami.

まる搾り生茶葉抽出物 加熱処理

緑茶

步驟 3 ⌕
以毛筆書寫的商標
文字使用亮白色，
營造出現代感。

步驟 2 ⌕
彷彿落款用印的
紅色重點色。

Rich
Green Tea

步驟 2 ⌕
用金色帶來高級感。

茶葉の豊かなうまみ

KIRIN

步驟 4 ⌕
排除多餘資訊
的清爽編排。

「KIRIN 生茶」包裝設計

43

設計 ╳ 進化

人類接下來應該設計何種素材？

設計其實與人類的進化息息相關。設計的對象，除了出自人類之手的「人造產物」之外，也可捕捉孕育自地球環境的生物等「天然產物」。

我們人類，為了在地球上生存，在漫長的進化歷史中，慢慢演化出較重視頭腦的生存策略[※1]。人類的小寶寶，基於有家族或社區的保護為前提，並不具備自我防衛的方法，而是擁有優於其他生物的最大化腦力狀態。這是為什麼呢？

在此我們試著解析看看「地球環境」這位設計師的概念。人類這種動物，既不具備尖牙利爪，也沒有厚重的毛皮，只有脆弱敏感的身體。但這副脆弱的身體卻具備了「高感度天線」的功能，可以透過五感持續刺激腦部、鍛鍊腦力。也因此，人類獲得了創造工具的發想力，以及需要借助他人之力時的溝通能力。

回顧人類演化史，可知人類已經充分運用了上述能力，將取自地球環境的素材加以設計，歷經石器時代、青銅時代、鐵器時代，時至今日，已進化為能夠活用塑膠這類以石油為原料的素材。素材革命雖然促使文明發展，卻也導致能源枯竭，而引發能源的爭奪戰。現在的人類，會更需要設計師們的創意來推進時代。例如為了擺脫爭奪枯竭資源的惡性循環，人類逐漸開發出非石油的原料；在合成生物學的領域[※2]，也開發出了「人造蜘蛛絲材質」[※3]之類的夢幻素材。

※1 〈從《人類大歷史：從野獸到扮演上帝》探究贈與的起源〉（《サピエンス全史》に見る贈与の起源／近内悠太）。
　　https://note.com/yutachikauchi/n/ne4d1beff6992
※2 〈「合成生物學」帶給愛地球的我們的產物：MEND THE EARTH#1〉（この地球を愛するぼくらに「合成生物学」がもたらすもの：MEND THE EARTH#1／SANAE AKIYAMA。節錄自《WIRED》日文版雜誌）。
　　https://wired.jp/2019/12/22/mend-the-earth-01/
※3 〈歷史性的一件，世界首創人造蜘蛛絲材質的高機能服飾「MOON PARKA」完成　GOLDWIN 與 SPIBER 共同開發〉（歴史的な一着、世界初の人工タンパク質素材の高機能ウエア「ムーンパーカ」完成　ゴールドウインとスパイバーが共同開発／横山泰明。節錄自《WWD》日文版雜誌）。
　　https://www.wwdjapan.com/articles/918236

第 3 堂課

構圖

接下來的這堂課，
是為了讓你學會平面設計的一連串解說與實作。
首先將從「何謂構圖」開始說明。
上一堂課學到的設計概念，
該如何化為具體的設計呢？
請看這堂課的介紹。

何謂「好的構圖」？

「構圖」這個詞經常出現在設計或插畫的領域。

該怎麼做才能算是「好的構圖」呢？以下一起來思考吧！

下圖的 a 和 b 都是「構圖工作坊」的宣傳海報設計提案。

請你想想看，哪一張是比較好的構圖呢？

a

ochabi artgym
ワークショップ
構図基礎

20**/5/12
13：30-16：30
4500円

b

ochabi artgym
ワークショップ

構図基礎

4500円

20**/5/12

13：30-16：30

 構圖≠排版（Layout）

就 a 與 b 這兩案來比較，a 看起來較為整齊端正，所以 a 的構圖感覺比較好。

b 的構圖雖然有點散亂，不過，如果像下圖這樣，替 b 加上一行文字如何？

筆者加上去的這行字，是「構図が悪い」を考えるワークショップ

（研究「糟糕構圖」的工作坊）。加上去以後，似乎 b 的構圖看起來也不錯呢。

b

```
ochabi artgym
ワークショップ

「構図が悪い」を考えるワークショップ

        構図基礎

4500円

        20**/5/12
    13：30－16：30
```

由此可見，只要排版工整，就容易被認為是好的構圖。

不過若補上一句話，原本構圖欠佳的 b 就變成好的構圖了。

這是因為構圖散亂的 b，其散亂感被賦予了「意義」。

接著來釐清「構圖」與「排版」的差異吧！

構圖與排版

上一頁出現了「排版（Layout）」這個詞。說到「構圖」時，經常會一併提及「排版（Layout）」，下面就來想想這兩者的差異吧！

了解構圖與排版的差異

如果用字典查詢「構圖」與「排版（Layout）」的意思，可知「構圖」的意思是「構成」。
而「排版（Layout）」則有「配置」的意思。

構圖

1. 畫作或是照片中刻意安排的畫面結構。例如我們會說「構圖佳的照片」、「很有新意的構圖」等。
2. 以多個元素組合的圖形。
3. 事物的整體樣貌。例如我們會說「講述未來都市的構圖」、「貪瀆事件的構圖」

排版（Layout）

1. 配置多個事物。排列多個事物。
2. 在印刷的領域，是指構思版面的完成形式，在指定的範圍內有效地配置文字、圖像、照片等。簡言之，就是編排版面上要出現的內容。例如我們會說「這個頁面的 Layout」。
3. 在服裝設計的領域，是指在布料上排列紙型，以估算裁剪的範圍。
4. 在建築設計的領域，是指決定建築物的配置，或是內部房間等格局的配置。

以上參考出處：《大辭泉》(小學館出版) ※ 黃色底線處是本書作者加註的標示。

將這兩個名詞的含義整理如下：

「構圖」
英文：composition
構成

「排版」
英文：layout
配置

從字典上的解釋來看，兩者的差異似乎頗為明確，
不過對於「構成」與「配置」的差異，感覺還是有點抽象。
說到「配置」應該可以理解是在擺放多個物件，「構成」就有點難懂了。
接著就一起來理解「構圖／構成」的意思吧！

接下來要讓大家理解「構圖」的意思，也就是「構成」。

Lesson 3

構圖（構成）是在做什麼？

本單元將更進一步理解構圖（構成）。

從字詞根本的意思去理解

要了解字詞的意思，字典相當好用。試著用字典查詢「構成」吧！

出處：《大辭泉》（小學館出版）
※ 黃色底線、指示線、「想知道這個！」等，都是本書作者加註的標示。

構成

想知道這個！

1. 將多個元素組成一個具有整合性的群體。
 結構或組織。例如我們會說「國會是由眾議院及參議院構成的」、「家族的構成」

2. 在文化藝術、音樂、造形藝術等領域，是指用獨特的手法將多個元素組成作品。
 例如我們會說「節目的構成」

「具有整合性」是什麼意思？

具有整合性 = 清晰好讀、可清楚傳達重點的配置，不過 b 的設計只要加入短文，也可營造出整合性。

a

ochabi artgym
ワークショップ
構図基礎
20**/5/12
13:30-16:30
4500円

b

ochabi artgym
ワークショップ

構図基礎

4500 円

20**/5/12

13:30-16:30

究竟什麼是「作品」？

例如世界知名的當代藝術家杜象，他曾在美術館發表了一件作品，是簽上名字的小便斗，那就是名為《噴泉（Fountain）》的藝術作品。但是我們自家的馬桶就無法變成作品了。可以放在美術館展示的馬桶想必有某些特質吧？究竟是什麼呢？

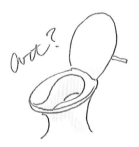

從「具有整合性」與「作品」的共通點來思考構圖（構成）

所謂的「具有整合性」…

ochabi artgym
ワークショップ

「構図が悪い」を考えるワークショップ

構図基礎

4500円

20**/5/12
13：30－16：30

在前面的例子中，b 的設計是刻意打亂排版，企圖讓「觀看者」思考何謂糟糕的構圖。

所謂的「作品」…

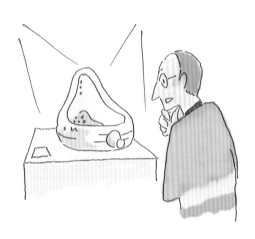

藝術家杜象是想藉由《噴泉》這件作品，讓「觀看者」思考何謂藝術作品。

「具有整合性」並不是看起來精緻美觀的構成，
而是帶有意圖的構成。
作品也是如此，最重要的是創作者的意圖。
也就是說，

為了決定構圖（構成），
必須明確具備想向「誰」傳達「什麼」的創作者意圖！

到這裡總算看出端倪了。

構圖與排版的關係

如同第 2 堂課所學的，創作者的理念就稱為「概念」。
下面就來整理構圖與排版（Layout）的關係吧！

首先透過示意圖來了解構圖與排版（Layout）

決定構圖，也就是為了「構成」，

必須理解創作者的意圖（概念）與目標對象。

根據意圖整理要傳達給目標對象的元素，並且加以組合＝決定構圖。

而排版（Layout），也就是「配置」＝擺放元素。

元素要如何擺放，會隨著構圖而改變。

如果只是單純隨意擺放元素，無法形成作品。

下面我們用示意圖來解說。為了完成「具有整合性的作品」，

也可製作出多種排版，最後再從中挑選一種。

只是隨意排版，無法形成作品

一般作品的製作流程

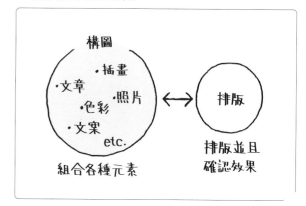

如右圖所示，在思考排版前，必須先想好構圖。

接著來看看實務上的平面設計案製作流程

在你了解構圖與排版的順序後，
接著我們用插圖來解說，讓你了解平面設計師工作時有哪些流程。

1 接受設計案委託

由他人委託製作的平面設計案，大多已經設定好目標對象，不過設計師也可以自行思考看看。

2 決定概念與目標對象

研究目標對象，並思考是否能夠達成委託目的。

3 決定構圖

為了營造整合性，在決定細部的配置之前，先思考該用何種視覺表現來傳達訴求。

4 決定排版

決定好大方向的構想後，即可開始著手細部配置或色彩等排版工作。

5 必要時可發包給其他專業人士組成團隊共同完成

若有些工作無法獨力完成，可找專業人士組成團隊，共享概念與構圖，一同製作。

有些情況會在步驟 4、或是步驟 4 和 5 的前後階段就完成工作。

6 引起目標對象的共鳴達成此設計案的目標

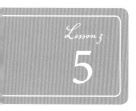

構圖與排版與概念的關係

這裡將試著釐清前面提到的構圖與排版與概念的關係。

透過示意圖來理解構圖、排版、概念之間的關係

根據前面的說明，排版前要先想好構圖，構圖中還必須蘊含製作的概念。

概念就是指製作的意圖或意義，包括「要傳達給誰」，亦即「目標對象設定」。

一個平面設計成品，從「概念發想」到「傳達給目標對象」的過程示意圖如下。

平面設計從概念到完成的過程

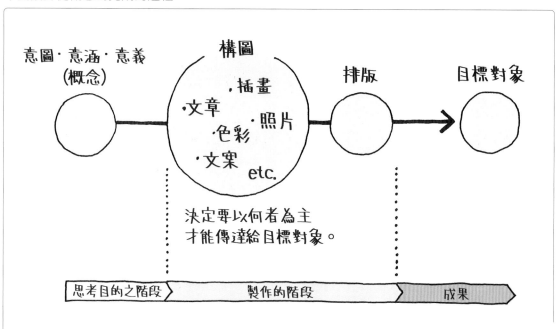

自己在製作時，也要注意到當前進度正在示意圖的哪個階段，藉此持續推進製作進度，這點相當重要。

學習創作者獨特的表現手法

世界上所有的設計與藝術作品,全都是設計師基於欲傳達給目標對象的概念,

透過獨特的表現手法而打造出來的。

請試著觀察街上所見的種種設計,學習箇中的創作手法吧!

車廂內的懸吊式廣告
或電子看板

吊環的設計

目標對象

街上的戶外廣告

包包

目標對象

目標對象

報章雜誌

座位

手機畫面

試著探索各種作品的目標對象與概念吧!

探索設計概念① 象形圖（Pictogram）

以下將試著分析幾種生活周遭常見的設計，解析其創作者的設計概念。

 ## 印象深刻的事物＝資訊優先順序高的事物

看到下圖這類的圖標，大家應該都會辨認出是廁所的標示吧。

這類圖標稱為「象形圖（Pictogram）」，透過簡單的圖標就能達到視覺溝通之目的，光看圖就能猜到意思，不需言語說明。為何要把廁所的標示設計成這樣？不妨試著揣摩設計師的想法吧！

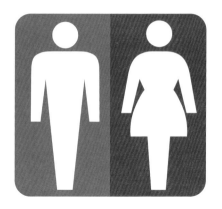

「各種代表廁所的圖標（象形圖）」

解析時的提示
請試著比較各個圖標，探索創作者的巧思。

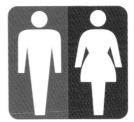

不使用特定的人臉，而是用○表示人臉。

用顏色表示男女。

解析設計並沒有正確答案。
請自由地發揮想像力吧！

下半身的開合表示男女差異。

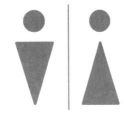
男性用倒三角表示肩寬，女性則是用三角形表現裙子。

沒有區隔線表示男女共用的意思。

正中央為性別友善廁所

把視覺元素簡單化，即使語言不通時也可輕鬆理解。圖標是否能區別男廁和女廁的差別？當初男廁用藍色、女廁用紅色，是為了有助於快速辨識，最近也開始出現代表性別友善廁所的標示，這是順應時代需求所做的改變。

從上述的分析推測出此設計的目標對象與概念

目標對象

找廁所的各種人（包括男女老少、外國人）

概念

要一眼就能看出是男廁或女廁的設計

探索設計概念② **資訊圖表 (Infographic)**

車站經常會看到的火車或捷運路線圖，其中也充滿了各種設計的巧思。

 ## 解析火車路線圖的製作概念

試著探索涵蓋大量元素的設計中所蘊含的巧思。

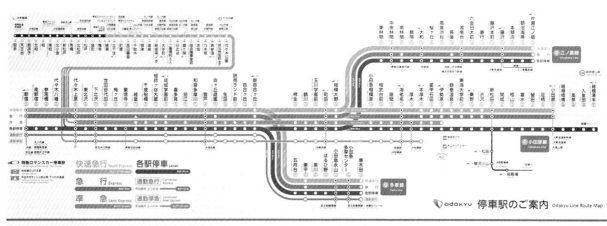

「小田急電鐵路線圖」

解析時的提示

請仔細觀察圖表中線條的粗細、角度、顏色，以及文字的大小差異等設計。

用粗細不同的線條，明確地
標示出 6 種列車的停靠站，
讓人一眼即可快速辨識。

用文字標示出
各路線的顏色。

在站名下方同時
標示出車站代號。

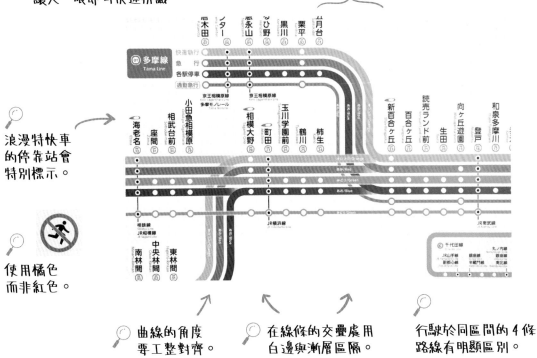

浪漫特快車
的停靠站會
特別標示。

使用橘色
而非紅色。

曲線的角度
要工整對齊。

在線條的交疊處用
白邊與漸層區隔。

行駛於同區間的 4 條
路線有明顯區別。

不同顏色的設計並不是為了區隔路線，而是根據「快速急行」、「急行」、
「準急」等火車運行種類改變線條顏色及粗細，以便快速辨識該列車將
會停靠什麼車站。此外，不使用紅色而改用橘色，並且用文字標示出
色彩名稱，讓人感受到這是有考慮到色覺辨識障礙者的通用設計。

從上述的分析推測出目標對象與概念

目標對象

查詢轉乘資訊的乘客

概念

只要看了此路線圖，大部分的人都能
順利抵達目的地

探索設計概念③ 產品包裝 (Package)

每天吃的食物和喝的飲料的包裝，也都是設計師們設計出來的作品。

解析牛奶包裝的設計概念

平常都會用到，但是不太在意的商品包裝，或是上市多年也沒有太大變化的經典包裝，背後也隱藏著為了融入消費者生活的設計概念。一起來解析這些巧思吧！

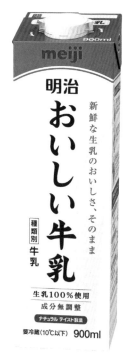

「明治美味牛乳」

解析時的提示

請從平面的角度（平面設計）與立體的角度（產品設計）這兩個面向來找出巧思吧！也請試著仔細觀察文字設計。

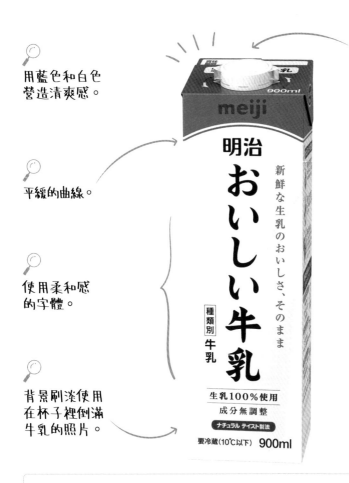

用藍色和白色
營造清爽感。

平緩的曲線。

使用柔和感
的字體。

背景刷淡使用
在杯子裡倒滿
牛乳的照片。

連回收的方式都有
仔細考慮的保鮮瓶蓋。

衍生出各種系列產品

即使改變容器的外觀或
增加種類，也可以看出
是同系列的產品。

牛乳會被各式各樣的消費者購買，因此容器的外觀也要仔細考量。
使用柔和的字體與清爽的色調，營造出清潔感與安定感，可以完全融入
早餐的場景。此外，即使容器的外觀改變了，也可以辨認出是同系列
的產品，我認為是因為字體與元素的呈現方式也花了一番工夫。

從上述的分析推測出目標對象與概念

目標對象

會買牛乳在家喝的人

概念

想要營造日常生活中理所當然
存在的「明治美味牛乳」

探索設計概念④ 國際賽事宣傳海報（Poster）

接著來解析看看 1964 年東京奧運的海報設計吧！

 解析海報的製作概念

試著推測 1964 年當時，為了傳達日本首次主辦「奧運」的訴求，設計者最重視的是什麼。

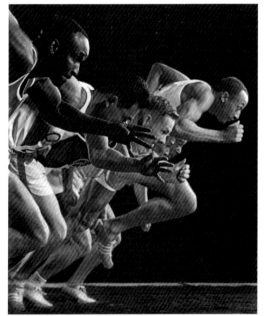

「1964 年東京奧運第 2 款海報」
（圖片來源：秩父宮紀念體育博物館）

> 解析時的提示
>
> 請特別注意這張照片的拍攝角度、光線的設定，以及文字的設計等細節。

使用視覺效果強烈的照片，並採取滿版的配置。

用照片來表現奧運競賽項目。

這張照片捕捉到鳴槍那瞬間所有選手的姿態。

全世界的人都能輕鬆理解的標題。

強調來自不同國家的選手們臉上都充滿認真的表情

選手都面向右方橫排成一列動線。

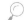

攝影的光源來自選手的正前方。

讓選手在黑色背景中浮現，呈現出體態之美（攝影打光方式也花了一番工夫）。

奧運可以說是「讓世界各國好手挑戰人類極限的盛會」，此外，「奧運首次在亞洲舉行」也是此海報的重點訴求，因此透過「捕捉陸上競技鳴槍瞬間」的照片來表現。為了傳達「挑戰極限的感動」，使用滿版照片並減少文字。

從上述的分析推測出目標對象與概念

目標對象

全世界的人們

概念

奧運可以說是「讓世界各國好手挑戰人類極限的盛會」。想要傳達這樣的感動。

探索設計概念⑤ 鐵道觀光宣傳海報（Poster）

這是一張完全沒有提到旅遊景點或名產照片的觀光宣傳海報。試著來解析吧！

 解析海報的製作概念

這張海報是在 2011 年製作的。2011 年就是日本發生東日本大地震的那一年。

如果有留意到製作海報的年份，應該就能推敲出製作概念。

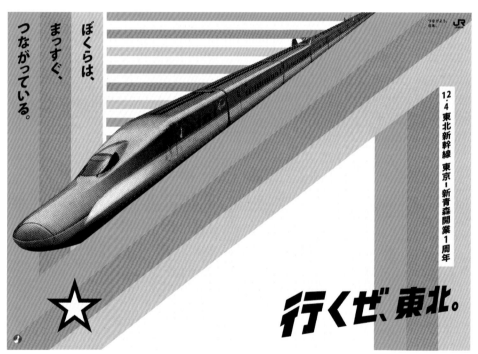

「出發！去東北。」

| 解析時的提示 |

請試著留意海報文案及顏色等元素（左上方文案：我們之間連成一條線）。

不放觀光景點或食物，而是使用東北新幹線與車體顏色的3種色帶，完成醒目的設計。

JR東日本的標語「心手相連！日本」

替東北加油的文案：「我們連成一條線（我們緊緊相繫）」。

星星圖案讓人充滿希望。

支持東北復興的活動圖示。

與新幹線的斜度相近，讓人感受到速度感的標題文字。

2011年12月迎接1週年的東北新幹線（東京—新青森）開業1週年海報。

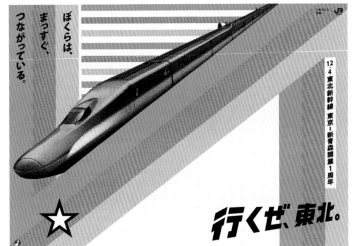

2011年3月11日東日本大地震後，日本東北地區的觀光人潮不再，在這個艱辛的時期推出此系列的觀光廣告。「出發！去東北。」這句簡潔有力又直接的文案，或許是希望所有國民都能為東北盡點心力。
此外，把東北新幹線的車體顏色設計成斜線，採取對角線配置，營造出充滿動感、很有朝氣的設計。

從上述的分析推測出目標對象與概念

目標對象

地震過後不再去東北觀光的人

概念

希望大家願意前往東北

Trial 練習設定概念與表現手法

到目前為止，我們已經嘗試解析各種設計作品的
創作概念與目標對象。接著就實際練習看看吧！

認識平面構成

為了認識「平面構成」，以下將練習「如何將概念傳達給目標對象」。

許多大學的設計科系入學考經常會採用這類考題。

本書後面的課程也會陸續帶你體驗平面構成的課題。

首先就來試試看什麼是平面構成吧！

以下是 4 道平面構成的題目，右頁 (P.67) 是我們示範的解題方法。

題目 a

請從「春、夏、秋、冬」挑選一個季節，
在圓圈內構成圖像，然後下個標題。

文字：「春、夏、秋、冬」的其中一個字

題目 b

請以「鞋子」為主題，完成美麗的色彩構成。

文字：SHOES

題目 c

請自由運用拿到的主題，在指定的框內完成
色彩構成。

主題：甜椒

題目 b

請以「橋」為主題，配上文字「BRIDGE」，
完成色彩構成。

以上這些題目，雖然目標對象泛指「觀看者 / 觀眾」，

不過因為是練習，所以你也可以自行設定目標對象。

例如：「了解日本文化的外國人」／「喜歡原宿文化的女性」等特定的對象。

來看看做出來的範例

a 的製作範例

「繁忙的冬日」

b 的製作範例

c 的製作範例

d 的製作範例

所謂「平面構成」就像這樣，是一種把題目形象化後組合元素，
設法將自己的概念傳達給觀看者（目標對象）的練習。

接著來學習平面構成課題的製作順序與訣竅吧！

Lesson 3 12

Trial 執行平面構成的步驟與訣竅

到目前為止你應該已經對構圖有進一步的理解。終於要實踐它了。
這裡將使用第 66 頁的題目 a，來說明我們解題的步驟。

步驟 1：勾勒縮略圖來發想創意

所謂的縮略圖 (Thumbnail Sketch)，是把想法畫成小張草圖的速寫方式 (Thumbnail 有拇指大小的意思)。你不只可以用畫的，也可以用文字捕捉，想到什麼都把它畫下來吧！

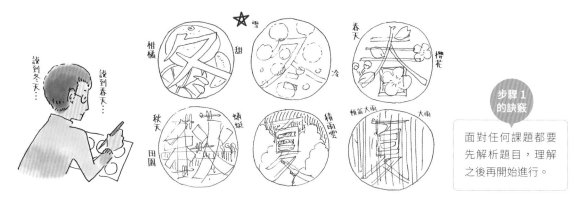

步驟 1 的訣竅

面對任何課題都要先解析題目，理解之後再開始進行。

步驟 2：從步驟 1 選出一個方案來延伸變化，並決定表現內容 (概念)

例如有了「冬：雪」這樣的靈感，再思考要如何表現雪、「你想傳達的下雪冬日」是什麼狀態。

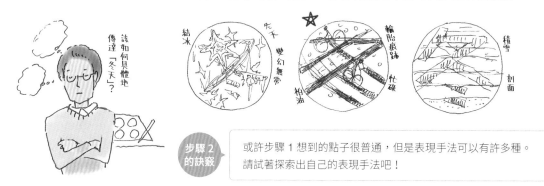

步驟 2 的訣竅

或許步驟 1 想到的點子很普通，但是表現手法可以有許多種。
請試著探索出自己的表現手法吧！

步驟 3：在步驟 2 決定概念後，畫出草圖並決定構圖與排版

為了輔助思考，再把縮略圖畫成大一點的草圖。關於排版的詳細說明可參照第 4 堂課。

例如這裡選出「冬日雪地的輪胎痕跡」，
想用輪胎痕跡表現「冬」這個字，創作者
的意圖 (概念) 是表現歲末的忙碌景象。

加入透視感會
變得過於複雜

僅賦予曲線變化，
讓畫面盡可能簡潔

只有直線會難以閱讀

限定元素

步驟 3
的訣竅

決定構圖時，重點在於表現概念、是否容易辨識、是否切合課題。
你也可以給其他人看你的草圖，聽取不同人的意見，同時確認對方
是否能夠理解你想要表現的訴求和概念。你也可以改變排版，一點
一點地改變傳達方式。可多畫幾張，再從中找出最理想的排版。

步驟 4：將草圖清楚描繪成原寸大小

用乾淨清楚
的線條畫

步驟 4
的訣竅

把草圖描繪成原寸大小。請盡量用
乾淨清楚的線條，仔細地描繪吧！

步驟 5：最後把作品上色，就完成了

步驟 5
的訣竅

關於上色可參照本書的第 5 堂課
(在步驟 3 時也可以預先想好顏色)。

接著你也來試做平面構成課題吧！

Lesson 3 13

Trial 試著實作平面構成課題

請參考上一頁的步驟，試著挑戰平面構成課題。

 課題

從「春、夏、秋、冬」中挑選一個季節，
在圓圈內構成圖像，然後下個標題。

文字：「春、夏、秋、冬」的其中一個字

就像創意發想遊戲，把你從題目聯想到
的內容用圖畫或文字記錄下來。

① 試著勾勒出縮略圖吧！

② 從步驟 1 挑選一個方案來延伸變化，
　找出想表現的內容 (概念)

試著從各種角度來繪製，
或是改變形狀與大小。

請在候補方案上加註星號 ☆，然後在下一頁將它放大描繪。

③ 仔細繪製草圖，決定構圖與排版

※ 想好構圖後，可先閱讀第 5 堂課來思考如何上色。

試著微調形狀與位置。
同時確認文字是否好讀。
上色前也試著先擬好計畫。

試著用手邊的畫材替圓圈上色，
製作色相環 (可參照第 112 頁)。

標題：

試著寫些文字
說明設計概念

④ 用乾淨清楚的線條重新描繪出來，上色後就完成了！

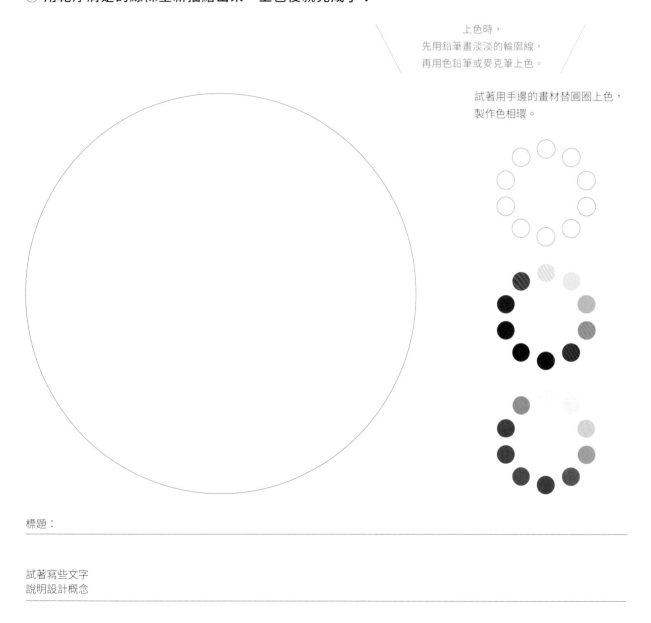

上色時，
先用鉛筆畫淡淡的輪廓線，
再用色鉛筆或麥克筆上色。

試著用手邊的畫材替圓圈上色，
製作色相環。

標題：

試著寫些文字
說明設計概念

平面構成作品賞析

你畫下了什麼樣的創意呢？來看看各式各樣的作品吧！

「變幻莫測的夏日」

製作建議

巧妙地用煙霧來表現出飄緲虛幻的作品。可以試著在背景的漸層多花點工夫，讓「夏」這個文字更清晰地浮現。如果是用色鉛筆來探索顏色，效果會更好。

「乾柿子的秋日」

製作建議

這個作品想用乾柿子拼成「秋」字，傳達秋天的恬靜光景。為了讓「秋」這個字更容易辨識，建議把乾柿的繩子加粗、傾斜串連的柿子，或是改變大小來凸顯文字。

「山峰之冬」

製作建議

用面（色塊）捕捉山峰的形象。在正式著手製作之前，建議試著加入更多細節。

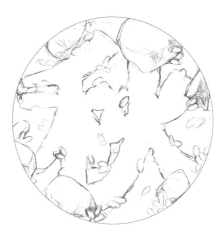

「栗子飯的秋日」

製作建議

很明確地表現出栗子飯的特徵。請試試看該如何具體地表現「秋」這個字吧！

「熱咖啡的冬日」

製作建議

將杯子巧妙地安排在右下角，即使只露出一部分也能辨識出是杯子。也請試著探索熱氣的形狀吧！

「春一番」

製作建議

用春天突然颳起的陣風與花瓣巧妙地表現這個季節。請試著用色鉛筆具體描繪風的色彩呈現吧！

設計 ╳ 科學

以設計師觀點將訊息轉換為視覺化設計

當前的時代不斷呼籲「SDGs」的重要性，不過要理解「什麼是 SDGs」似乎並不容易。

「SDGs」即「永續發展目標（Sustainable Development Goals）」，由聯合國永續發展世界高峰會議於 2015 年 9 月所發布，內容為 2030 年全世界應解決的課題與具體目標。包括 17 項目標、169 項標的、232 項指標 [1]。

這裡最重要的是如何運用設計師的觀點，將訊息轉換為視覺化設計，好讓所有人一目瞭然。

「SDGs 結婚蛋糕塔」[2]，便是一幅成功讓 17 項目標的關聯性更清楚易懂的插畫。插畫的作者是約翰・洛克斯特倫（Johan Rockström）教授，他在作品中以視覺化的手法，傳達這個概念：「人類社會與經濟活動的永續可能性，是支持地球環境的重點元素」。透過視覺化手法明確傳達訴求，並非設計師的專利，而是擁有願景的領導者們所需的能力。

再來就是關於「什麼是 SDGs」，已經有人將其寫成清晰易懂的文案了。你知道是誰嗎？

這號人物就是提出「宇宙飛船地球號」觀點的巴克敏斯特・富勒（Buckminster Fuller）。富勒不只寫了文案，還將 SDGs 的概念視覺化成具體結構。他基於設計科學思考方式完成的「網格球頂」結構，在世界各地被建造出來，傳達出「Do more with less（事半功倍）」的概念。

[1] 引用自〈2030 議程〉（聯合國宣傳小組）。
https://www.unic.or.jp/activities/economic_social_development/sustainable_development/2030agenda/
https://www.ait.org.tw/wp-content/uploads/sites/269/un-sdg.pdf
[2] 引用自〈什麼是 SDGs 結婚蛋糕塔？概要與特徵的相關介紹！〉（SDGs ウェディングケーキモデルってなに？概要や特徴について紹介！節錄自「SDGs media」網站）。https://sdgs.media/blog/3834/

第 4 堂課

排版

前一堂課我們已經學習了「構圖」的基本知識。
接下來，為了把構圖決定好的全貌，
更有效地傳達給目標對象，
這堂課就要探討配置元素的「排版」技巧。

排版的訣竅① 優先順序

排版時最重要的第一步，就是將眼前所見的資訊排出「優先順序」。

 a 和 b 都是選舉活動海報的設計提案。
請觀察看看，這兩張海報各有哪些地方會讓你覺得印象深刻？

a

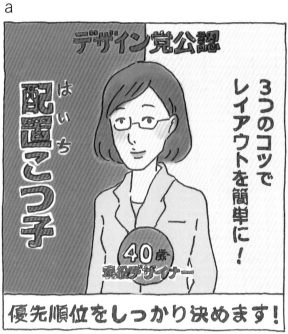

b

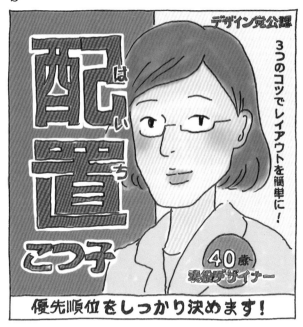

A　令人印象深刻的元素＝優先順序高的元素

a 和 b 的差異，在於配置元素的強弱。

排版的訣竅 ①，就是為了傳達內容，

將所有元素排出優先順序。

 所有元素的大小都相同。
這表示優先順序相等。

特別強調候選人的臉和名字，這就表示優先
順序較高。

我們實際在生活中看到的選舉活動海報，

大多會像 b 一樣特別強調候選人的名字和臉。

下次到了選舉季時，請務必注意看看。

同時將其他元素縮小配置。

第 4 堂課 排版

排版的訣竅② 群組化

排版的第二個要訣，是將元素「群組化」（分組）。重要性僅次於優先順序。

a 和 b 的內容完全相同。
你認為哪一張的排版比較好讀？

a

> レイアウトについて
> レイアウトのコツ①「優先順位」を考える。
> レイアウトのコツその1は伝えたいことを相手に届けるために、優先順位をつけることです。
> 優先順位をつけたら優先度が高いものを大きく、それ以外を小さく配置することで、見る人に届ける情報のうち大切なものを的確に届けることができます。
> 例えば選挙ポスターだと、顔と名前を大きくし、優先的に伝えることが多いレイアウトになっています。
> レイアウトのコツ②「グループ化」をする。
> レイアウトのコツその2は伝えたい情報に区切りを与えて、見る人が情報を読む際に、まとまりごとに読めるようにすることです。
> 区切りを与えるためには余白や線を使います。その余白を決めるためのガイドラインをグリッドと呼びます。
> 例えば名刺の多くは、氏名と住所の間に余白を設けてグループ化してあります。

b

> # レイアウトについて
>
> ### レイアウトのコツ①
> **「優先順位」を考える。**
>
> レイアウトのコツその1は伝えたいことを相手に届けるために、優先順位をつけることです。
> 優先順位をつけたら優先度が高いものを大きく、それ以外を小さく配置することで、見る人に届ける情報のうち大切なものを的確に届けることができます。
>
> 例) 選挙ポスター
> 顔と名前を大きくし、優先的に伝えることが多いレイアウトになっています。
>
> ### レイアウトのコツ②
> **「グループ化」する。**
>
> レイアウトのコツその2は伝えたい情報に区切りを与えて、見る人が情報を読む際に、まとまりごとに読めるようにすることです。
> 区切りを与えるためには余白や線を使います。
> その余白を決めるためのガイドラインをグリッドと呼びます。
>
> 例)
> 名刺の多くは、氏名と住所の間に余白を設けてグループ化してあります。

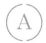

A　留白＝群組化

將元素分組，加入適當的留白來區隔，藉此將各個內容群組化，就會比較容易閱讀。
a 設計中所有元素四周的留白幾乎均等，因此版面上的資訊看起來就是一大塊文字。

若試著將內容分組、中間加入留白（空隙），即可看出版面的規則。
b 設計就是藉由加入留白，讓內容群組化的排版。

b

沿著留白空隙拉出的
輔助線，稱為格線。

排版的訣竅③ **視線引導**

排版時，重要性僅次於優先順序、群組化的，就是「視線引導」。

Q 試著分別逐一檢視 a 和 b 的每個元素。
觀看時請注意自己視覺動線（觀看順序）的差異。

a

b

有效運用版面中的元素即可引導視線

a 的圖形下方是由左往右排的橫排文字，因此視線會自然地由左往右移動。

b 的視線則會隨著散落的圖形，在整個版面中移動。

因此，配置元素時如果能考慮到視覺動線，

即可引導觀眾去看見設計者要呈現的元素。

文字的方向可以引導視線。例如橫排
的英文字彙，會由左往右引導視線。

元素散落在版面各處，可引導觀眾
的視線跟著元素在版面中移動。

a

b

Lesson 4
4

向超市傳單學習排版的訣竅

別小看超市的廣告傳單，其中也滿載著設計者的巧思。

 試著分析超市的廣告傳單

試著找出「優先順序、群組化、視線引導」這三招如何活用在這張傳單中。

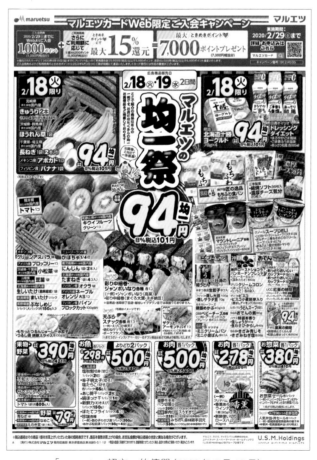

「maruetsu 超市」的傳單（2020 年 2 月 18 日）

在資訊量極多的超市傳單中，
充滿著能讓版面更清晰易讀的設計者巧思！

首先找出讓自己目光停留的地方，該處應該就是優先順序較高的元素。
接著請注意版面中的格線，思考這個版面中做了哪些群組化的安排。
最後觀察自己的視線如何在整個版面中移動。

🔍 優先順序

依照想強調的順序，賦予元素大、中、小的差異，並改變照片與金額的大小。

🔍 群組化

橫向的格線將畫面分割成 4 等分，首先是需要放大介紹的商品，接著是較小的商品群組。小框內的資訊還有再進一步分組。

🔍 視線引導

首先視線會落在放大配置在中央的標題上，接著移動到黃色數字上，形成可掌握整體內容的視線引導。

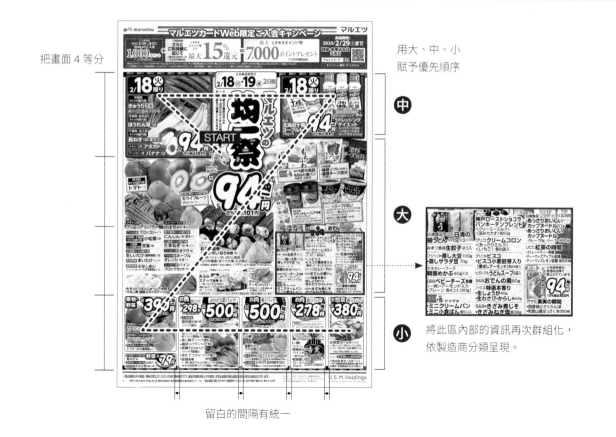

把畫面 4 等分

用大、中、小
賦予優先順序

中

大

小

將此區內部的資訊再次群組化，
依製造商分類呈現。

留白的間隔有統一

向觀光海報學習排版的訣竅

Lesson 4
5

為了傳達概念,使用「照片」與「文字」來構成海報。

 試著留意照片中的人物配置,以及文字的安排方式

下圖的海報是一組 2 張的系列作品。

為了營造出「系列感」,其實花了不少工夫設計。請試著找出共通點吧!

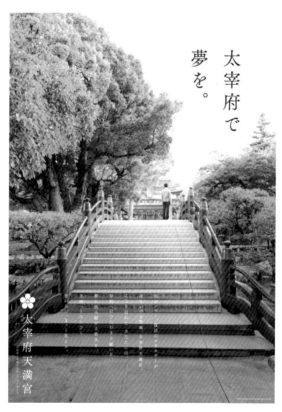

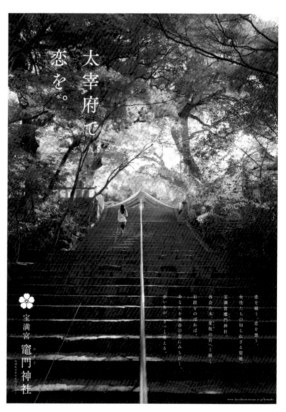

「太宰府天滿宮」觀光海報

使用左右對稱排版的系列海報

如果我們把這兩張系列作品放在一起、看成同一張海報，就能觀察到其中充滿左右對稱的元素。
首先這兩張照片都是從參拜道路正中央拍攝的名勝古蹟。此外將兩張並排時，也充滿對稱效果，
例如標題與內文的位置、樓梯上的「藍」與「紅」線條、標題文字使用「白色文字」與「黑色文字」等，
整體設計都能讓人注意到是同系列作品，連顏色也形成對稱效果。

優先順序

將名勝的照片放大使用，
傳達地點的優先性，同時
用詳細的內文說明細節。

群組化

先把畫面橫向分割成 3 等分，然後再配置
元素。另外，成對的海報營造出系列感，
兩者留白與文字的位置都有對稱效果。

視線引導

依照「標題文字→人物→文案」的
順序引導視線。另外，將 2 張並排
時也可看出左右對稱的製作巧思。

把畫面 3 等分

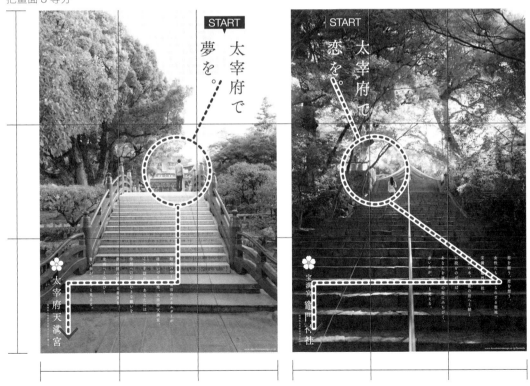

向美術展傳單學習排版的訣竅

以下來介紹活潑且充滿趣味性的美術展傳單版面。

海報中的元素看起來有點傾斜時，試著測量格線的傾斜角度

傾斜配置的元素，會比平行配置的元素更引人注目。

請試著分析這張傳單，觀察設計師如何運用這種傾斜技巧吧！

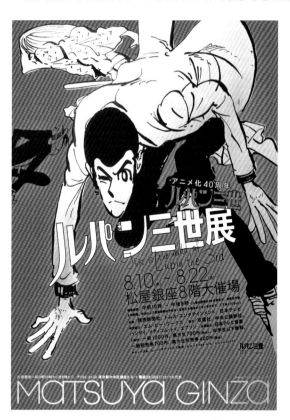

「松屋銀座 魯邦三世展」宣傳單

刻意不將元素垂直配置
讓版面更有視覺衝擊

如果將所有元素都完全平行對齊，其實並不一定是好的排版。

前面我們已經學過，設計時最重要的是根據傳達的意圖來排版。

這張傳單藉由將元素傾斜配置，完成了充分展現人物氣勢與趣味性的排版。

優先順序

傳單正面的元素，重要性依序為「人物、標題、展覽地點」。而背面則以傳達詳細的展覽內容為優先。

群組化

試著測量格線的傾斜角度，發現角度沒有統一，但從元素配置可看出將內容分組的各區塊安排。

視線引導

傳單的正面與反面，都是由左上到右下，依照彎彎曲曲的「Z字型」動線來引導視覺並配置元素。

介紹各種排版類型

以下介紹各種為了引導視線而設計的常見排版類型。

「三分割型」

將畫面垂直、水平都分為 3 等分，在交叉點
與分割線中間配置元素。會有協調的感覺。

「大留白型」

將元素縮小配置於畫面中，其他區域都留白。
因為只有一個點，不論多小都能集中視線。

「日本國旗型」

在畫面中央把元素配置成圓形，周圍都留白，
因此能將這個元素當作視覺重點、集中視線。

「對角線型」

在畫面對角配置元素。這樣一來就能大面積地
利用空間，打造出具有視覺衝擊力的版面。

從下一頁開始，將會展示幾張實際運用這些排版類型的海報與傳單。

在你生活周遭的設計中，或許也使用了各式各樣的排版類型。

你也可以試著觀察它們，並將發現到的排版技巧當作設計的參考。

「Z字型」

依照彎曲的動線來配置元素，可以大面積地
引導視線。平緩曲線可表現巨大感與速度感。

「裱框型」

如同裱框般把中間挖空，營造遠近感的方法。
被框住的空間可以引導觀眾集中視線。

「三角型」

讓人感覺出三角形的版面。在三角形中央配置
想要強調的元素，能自然地引導視線。

「左右對稱型」

在登場人物較多的電影或舞台劇海報中常見，
例如雙主角需要同等處理，也會用這種版面。

吸引目光的排版實例 ①

前面介紹了幾種常見排版類型，以下來看看實際活用這些版面的設計作品。

「三分割型」

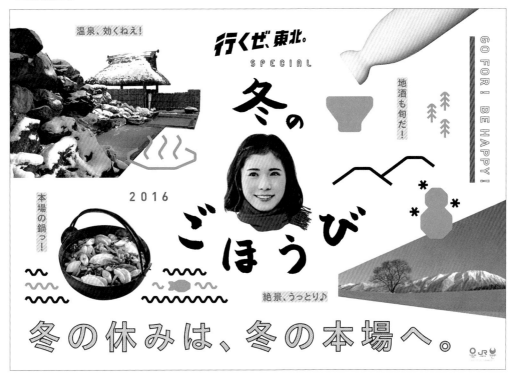

「大留白型」

吸引目光的排版實例 ②

「日本國旗型」

JVA2020-03-002

「對角線型」

「Ｚ字型」

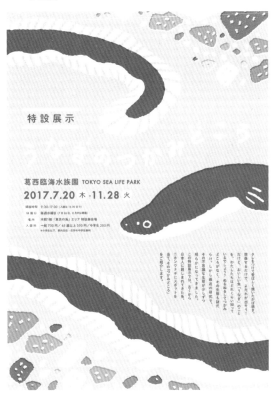

「裱框型」

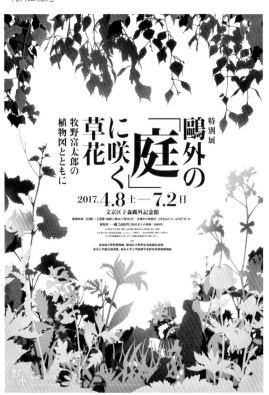

Trial 設計海報的步驟與訣竅

讀到這裡你應該已經理解構圖與排版的訣竅了。接著就要來實作看看。
以下將說明設計海報的解題步驟，這可以幫助你解決下一個單元的實作題目。

步驟 1：整理「目標對象」與「概念」

看到題目後，如果不先整理資訊就開始排版，最後往往會變成缺乏概念、無法理解創作者意圖的設計。
建議你先整理題目，把想法寫下來以便整理思緒（只用文字即可）。

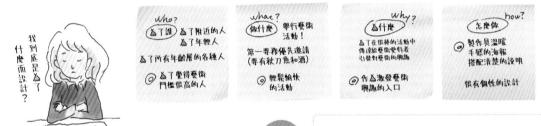

步驟 1
的訣竅

排版前必須先想好概念：「為了誰（目標對象）」、
「為什麼」、「怎麼做」，會讓設計意圖變得更明確。

步驟 2：繪製縮略圖，思考更容易傳達給目標對象的構圖

繪製大量的縮略圖，讓目標對象與概念變明確，同時思考構圖方式。

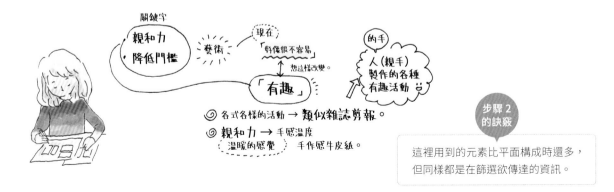

步驟 2
的訣竅

這裡用到的元素比平面構成時還多，
但同樣都是在篩選欲傳達的資訊。

步驟 3：繪製草圖，探索排版方式

繼續想想前面學過的「優先順序、群組化、視線引導」這三招。

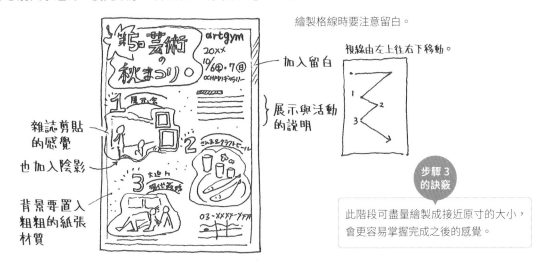

繪製格線時要注意留白。

加入留白

展示與活動的說明

視線由左上往右下移動。

步驟 3 的訣竅

此階段可盡量繪製成接近原寸的大小，會更容易掌握完成之後的感覺。

步驟 4：繪製清晰的原寸圖並上色，完成草稿

上色時，也可以參照第 5 堂課關於色彩和配色的說明。

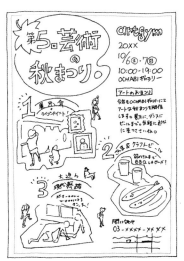

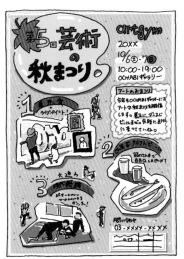

步驟 4 的訣竅

在設計過程中，也可隨時詢問其他人的意見，當作設計時的參考。

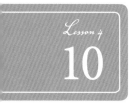

Trial 試著設計海報

試著實踐到目前為止學到的知識，實際製作一張海報看看吧。

請設計包含以下①～⑦元素的 A4 尺寸海報。

請設定目標對象並且設計出活動宣傳海報。

元素 ①　活動名稱：第 5 屆藝術秋之祭

元素 ②　日期：20XX 年 10 月 6 日（六）、7 日（日）
　　　　　　10:00～19:00

元素 ③　洽詢電話：03-XXXX-XXXX

元素 ④　主辦單位：artgym 委員會

元素 ⑤　活動地點：OCHABI 展覽廳

元素 ⑥　內容：1 展示會＆現場作畫
　　　　　　2 秋刀魚＆手工啤酒
　　　　　　3 大晚力！現代舞踏表演

元素 ⑦　LOGO：*artgym*

a　b　c

d　e　f

g　h　i

圖片 a～i 可用也可不用。你也可以使用其他合法取得的素材。

①整理想要傳達的內容，然後繪製縮略圖！

請用文字條列整理出想要傳達的內容。

為了誰 (Who?)	做什麼 (What?)	為什麼 (Why?)	怎麼做 (How?)
例：認為藝術門檻很高的人。	例：輕鬆愉快的活動。	例：作為激發藝術興趣的入口。	例：製作具溫暖手感的海報。

請繪製縮略圖來整理創意。如果是橫式的圖，可以把書轉 90 度來畫。

②**用比縮略圖更大的尺寸來繪製草圖，探索排版方式。**

記得想想「優先順序、
群組化、視線引導」這三招！

目標對象　　　　　　　　　　設計概念

③把草稿重畫成乾淨的線稿並且上色，就完成了。

※ 建議你先讀過第 5 堂課再來上色。

到這邊就快要完成了。
請拿出自信好好上色吧！

使用預計用來替海報上色的畫材
替圓形上色並製作色相環。
（參照第 112 頁）

目標對象

設計概念

設計草稿賞析：一起來觀摩別人畫的草稿

你剛剛畫出了什麼樣的創意呢？ 一起來觀摩各式各樣的作品吧！

為了吸引年齡層廣泛的客群
以秋刀魚為主的海報提案

使用格線設計，讓活動內容與其他群組化元素
更清楚明確的海報提案

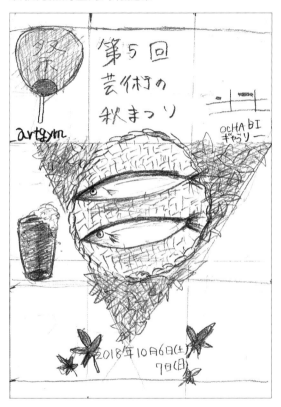

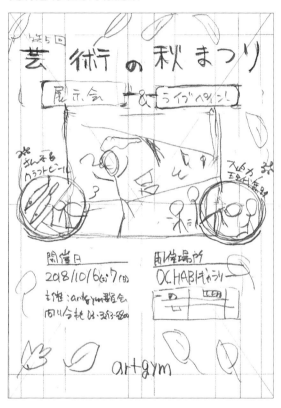

目標對象：比起藝術，對秋刀魚更有興趣的人

設計意圖：強調秋刀魚的美味，希望藉此吸引廣大客群

目標對象：對藝術感興趣的人

設計意圖：希望透過藝術愛好者去吸引興趣缺缺的族群

製作建議

標題畢竟是「藝術秋之祭」，如果能將秋刀魚以外的活動內容也稍微置入版面中，應該會更完善。

製作建議

這個版面已經有很不錯的群組化設計，可再進一步設定文字的大小，強化優先順序。

用充滿秋天感的事物
展現出親和力的海報提案

：一般大眾。男女老少通吃

設計意圖：想要做出充滿熱鬧親民感的海報

───── 製作建議 ─────

在版面的左上角已經用圖解傳達了活動內容，希望
在版面的右下角能有更多關於活動的詳細描述。

用滿版呈現祭典
充滿歡慶氣氛的海報提案

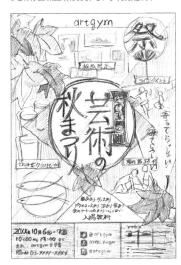

目標對象：對秋季活動感興趣的人

設計意圖：藉由日本傳統色表現祭典的氣氛與藝術能量

───── 製作建議 ─────

這個版面使用了許多重疊的元素，若在草圖階段時
就先整理出各元素的上下位置，這樣會更好。

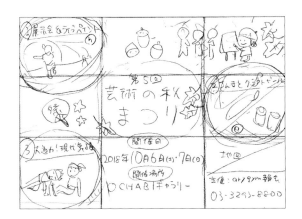

用充滿秋天感的事物
展現出親和力的海報提案

目標對象：各世代的人

設計意圖：讓親子和家庭族群也可以樂在其中

───── 製作建議 ─────

混合使用照片與插畫時，可用色調統一整體風格。

設計 ╳ 經營

經營者最好能夠與設計師溝通

　　根據日本經濟產業省所頒布的〈設計經營宣言〉[1]，「設計經營」是指將設計活用在經營上，作為提升企業價值的重要經營資源。其中亦記載著，設計經營的效果為「品牌力提升＋革新力提升＝企業競爭力的提升」。若要實踐設計經營，條件是 ①「經營團隊中需有設計的負責人」，或是 ②「從事業策略架構的最上層開始皆要參與設計」，這兩點相當重要。

　　因此，如何培育設計經營必要的人才，就顯得格外重要。換句話說，革新力就是「創造力」、品牌力就是「傳達力」、企業競爭力就是「改變企業的能力」，簡言之，設計經營必要的能力，就是「創造力＋傳達力＝改變企業的能力」。

　　舉例來說，如果是一間能夠製造良好商品與服務的企業，既然已經具備「生產力」，那就只須考量如何鍛鍊商品與服務概念的「傳達力」，以及強化「改變企業的能力」。

　　為了強化「改變企業的能力」，則有 ①「培養出懂設計的經營者」，或 ②「請設計師培養經營能力」這兩種選項。前者最重要的是，我們並不是要培養一位會設計的經營者，而是要培養出一位懂設計的經營者。畢竟經營者與設計師都是專業工作，要達到專家的等級需要時間累積。因此，想要實踐「設計經營」的經營者[2]，並不需要把自己變成設計師，但是要能理解共通的設計語言，學習和設計師一樣的觀察方法，「能和設計師溝通即可」。也就是說，身為經營者，最需要的是培養能夠與優秀設計師合作的能力，我們認為這樣就是最理想的狀況。

[1]〈「設計經營」宣言〉（日本經濟產業省・特許廳）。
　　https://www.meti.go.jp/press/2018/05/20180523002/20180523002-1.pdf
[2]《「設計經營」手冊》（日本經濟產業省）。
　　https://www.meti.go.jp/press/2019/03/20200323002/20200323002-1.pdf

Lesson 5

第 5 堂課

色彩

這堂課我們要來學習關於色彩的基本知識。

說到底，色彩究竟是什麼？

這堂課在帶你理解色彩的同時，也會讓你更理解何謂「通用設計」

(也就是讓所有人都能使用的設計)。

本堂課監修者 (P106～P111)：河村正二

東京大學研究所 新領域創成科學研究科 先端生命科學專攻

何謂色彩？

第 5 堂課我們就從「色彩到底是什麼」開始學起吧！

色彩就是「人眼對光波長的感覺」

所謂的色彩，其實是人眼識別不同波長的光時，大腦產生的「感覺」。

例如，看到檸檬時覺得是黃色，其實並非檸檬本身具有色彩，

而是眼睛接收檸檬反射的光時所產生的感覺，被大腦認知為黃色。

這種「大腦對光的感覺」稱為「色覺」。

光有各式各樣的波長，但人類只能感知到一定範圍內的波長，

這個範圍內的光便稱為「可見光」。

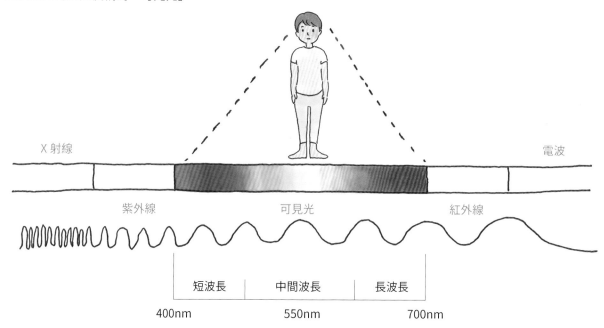

人眼感知色彩的結構

人眼的內部，具備 3 種可感知光的「視錐細胞」(cone cell，又譯為「錐狀細胞」)。

進入眼睛的光，通常是各種波長混合而成的連續波長光。

接收到光的 3 種視錐細胞，會根據各自的反應程度比例，改變大腦感知的色彩。

反應的變化有無限多種可能，因此光靠這 3 種感應裝置，就能識別出數百萬種色彩。

人眼具備 3 種不同類型的視錐細胞

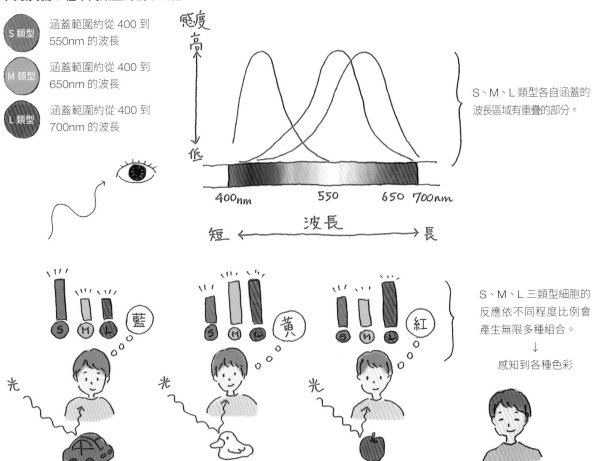

S 類型　涵蓋範圍約從 400 到 550nm 的波長

M 類型　涵蓋範圍約從 400 到 650nm 的波長

L 類型　涵蓋範圍約從 400 到 700nm 的波長

S、M、L 類型各自涵蓋的波長區域有重疊的部分。

S、M、L 三類型細胞的反應依不同程度比例會產生無限多種組合。
↓
感知到各種色彩

RGB 與 CMYK

學習「色光三原色 RGB」和「色料三原色 CMY」的知識。

人眼透過 S、M、L 這 3 種視錐細胞的輸出比例，即可感知到不同色彩。同理可知，只要巧妙調配 3 種波長，加以組合，即可重現人眼所感知的所有色彩。這 3 種波長（也就是色光）就稱為「色光三原色」。

色光三原色「RGB」

色光三原色就是「紅色 Red、綠色 Green、藍色 Blue」，簡稱為「RGB」。若將色光三原色全部混合，接受強烈刺激的視錐細胞種類也隨之增加，因此看起來會變成白色。這種混色方式稱為「加法混色」。

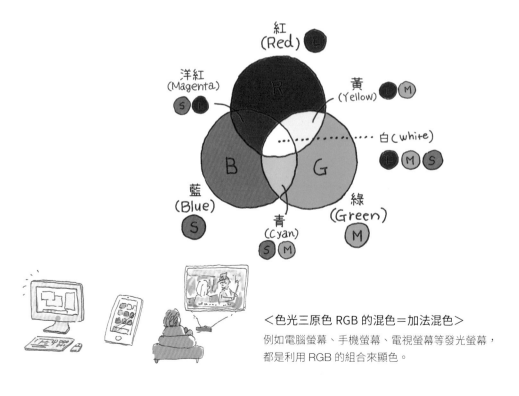

<色光三原色 RGB 的混色＝加法混色>
例如電腦螢幕、手機螢幕、電視螢幕等發光螢幕，都是利用 RGB 的組合來顯色。

何謂色料

例如畫材、塗料、墨水等色料（染料），都是配合人腦感知結構製作出來的人工產品。

色料是藉由吸收波長、顯示特定波長，讓人在看到時會認知成特定色彩。

色料三原色「CMY」

色料三原色是「青色 Cyan、洋紅 Magenta、黃色 Yellow」這 3 種色彩。

當色料混合後，吸收的波長會增加，因此混合的色料越多、看起來會變暗。這種混色方式稱為減法混色。

另外有一點要注意，在印刷時，即使混合所有色料來加深，也無法變成真正的純黑色，

因此為了調整明度，印刷時會在 CMY 中加入純黑色墨水，也就是用「CMY ＋ K」來混色。

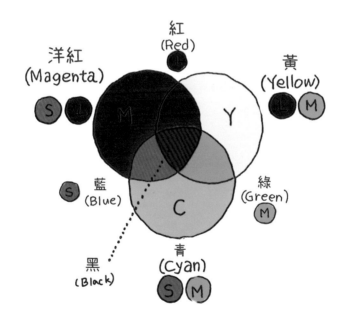

＜色料三原色 CMY 的混色＝減法混色＞
例如海報、雜誌、報紙等實體印刷品，
都是利用 CMYK 的組合來混色。

色彩的呈現會因人而異

學習攸關設計的色彩感知差異。

在日本男性中，大約每 20 人就有 1 人是 P 型或 D 型色覺

缺少 L 或 M 視錐細胞的人、對 L 的波長感知與 M 相似的人、對 M 的波長感知與 L 相似的人，

稱為 P 型、D 型色覺。P 型色覺者對辨識紅色有困難，D 型色覺者對辨識綠色有困難。

上述狀況統稱為「色覺異常」，具有這種傾向的人在日本比例很高，日本男性中約每 20 人中就有 1 人。

P 型、D 型色覺者的色彩感知是相似的，共通點是難以區分紅色和綠色。

身為設計師，一定要具備這方面的知識，因為設計必須讓多數人都能順利使用，這個觀念就是「通用設計」

（Universal Design，意指設計時應該盡量考慮到所有的使用者）。

因此，當設計中用到可能導致色覺異常者難以辨識的色彩時，就必須加以改善。以下就是幾個實例。

使用到紅綠色彩時，加入其他元素來輔助識別的設計案例

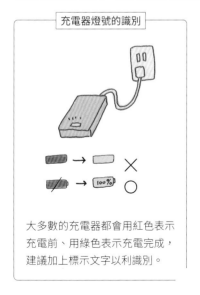

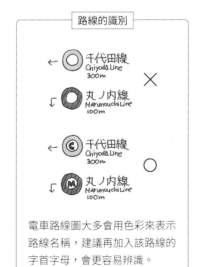

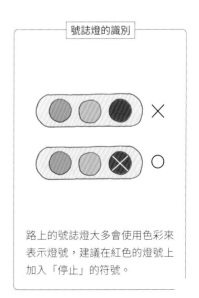

大多數的充電器都會用紅色表示充電前、用綠色表示充電完成，建議加上標示文字以利識別。

電車路線圖大多會用色彩來表示路線名稱，建議再加入該路線的字首字母，會更容易辨識。

路上的號誌燈大多會使用色彩來表示燈號，建議在紅色的燈號上加入「停止」的符號。

模擬色覺異常者所看到的色彩

C 型色覺（一般人的色覺）

P 型色覺（紅色色盲） 　P 型與 D 型色覺異常者，日本男性中大約每 20 人中就有 1 人

D 型色覺（綠色色盲） 　P 型與 D 型色覺異常者，日本男性中大約每 20 人中就有 1 人

P 型色覺（紅色色盲） 　此類型在日本數萬人中約有 1 人

※P 型與 D 型看到的色彩很相似。

色彩的 3 大屬性

色彩包含色相、彩度、明度這 3 個屬性。

在此要來學習這 3 大屬性。

認識色相

色相是從可見光中可感知的無數色彩中，挑選出紅色、藍色、黃色、綠色等多種代表性色彩。

而在配色學上，會將色相配置成環狀來解說配色法則，這個環稱為「色相環」。

配色時採用的色彩數量眾說紛紜，最常見的是選出 12 色的 12 色相環，如下所示。

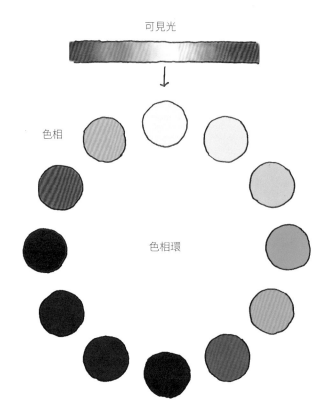

認識彩度、明度

彩度是指「色彩鮮艷的程度」，彩度越高，表示色彩越鮮艷。

明度則是「色彩明亮的程度」，明度越高，表示色彩越亮（接近白色）。

無彩色

高（亮）

明亮程度

明度

高
（鮮艷）

彩度

鮮艷程度

低
（暗沉）

低（暗）

吸引目光的配色

若要吸引他人的目光，「對比」很重要。

這裡要學習的是，運用不同的配色，會帶來不同的色彩感知。

Q 下面的 a 和 b，哪一個標示危險的文字比較明顯？
也請思考原因為何。

a

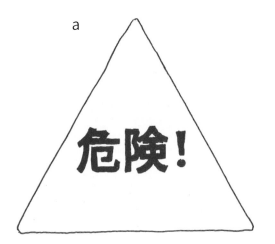

b

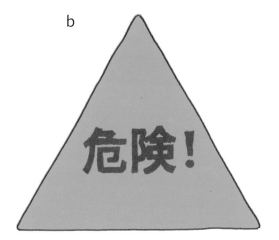

具有明度差的配色會比較醒目。

覺得 a 比較醒目的人，應該比較多吧！

a 是具有「明度差」的配色，b 是「互補色」（在色相環上位置相對的兩色）之配色。

從這個例子可知，具有明度差的配色會比互補色更醒目。

因此，若要確認設計成果是否容易辨識，不妨拿去黑白影印或轉成灰階，就會很容易看出來。

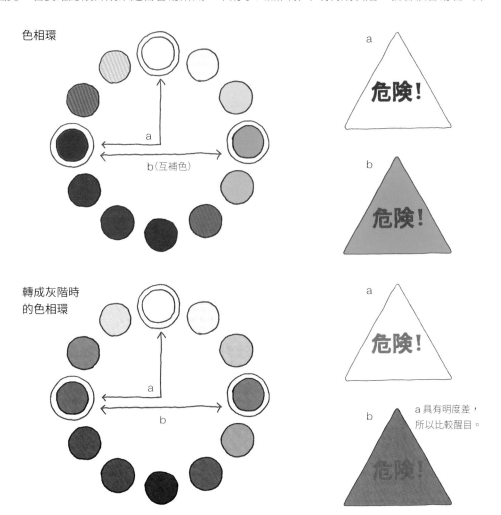

色相環

a

b（互補色）

轉成灰階時
的色相環

a

b

a

危險!

b

危險!

a

危險!

b

a 具有明度差，
所以比較醒目。

危險!

吸引目光的配色實例 ①

以下提供幾組海報與傳單設計實例，一起來觀摩設計師們使用的配色吧！

「使用許多高彩度色彩的配色」

使用許多高彩度色彩，會給人時尚和華麗的感覺。
另外，在背景填滿色彩可讓白色更醒目，在畫面中
運用黑色，也可以打造明度差。

「調整色光三原色的比例」

這個例子使用紅色與白色配色，可營造「源自日本」
的印象。此外，用藍色與綠色作為重點配色，可營造
祭典氛圍，完成熱鬧的畫面。

「低彩度的穩重色調」

將明度與彩度都降低，會帶來穩重的感覺。為了避免
畫面變得過於黯淡，可運用白色，有效提升亮度。

「高明度的配色」

使用柔和的線條與提升明度的粉彩色調，替活動
營造親和力，充滿「可以輕鬆參與」的感覺。

吸引目光的配色實例②

以下提供幾組海報與傳單設計實例,一起來觀摩設計師們使用的配色吧!

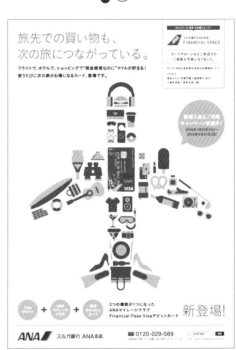

「同色系+重點色的配色」

在同色系中,加入與互補色接近的色彩,可相互襯托、彼此突顯。這件作品中使用綠色與黃色、水藍色與紫色相互襯托,形成醒目的畫面。

「只用少量的色彩」

為了讓想突顯的色彩更醒目,背景只使用白色,並且只用品牌色,完成色彩少卻具整合性的廣告。

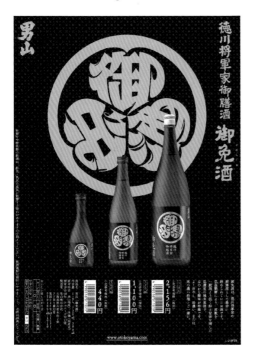

「大量使用黑色的配色」

在背景使用黑色，藉此襯托和突顯金色，營造出
穩重且具高級感的配色。黑色當中，背景的花紋
使用了四色黑[※]，讓黑色感覺更深濃。

※「四色黑」(rich black)：以 CMYK 調和成的黑色。

「同色系＋黑・白」

如果只用同色系整合，容易使畫面顯得很單調。
此範例加入明度最高的白色和明度最低的黑色，
提高了明度差，可替畫面營造層次感。

Lesson 5

7

Trial **試著練習上色**

上色時，請不要不經思考就上色，請根據要傳達的意圖來配色吧！

步驟 1：挑出候選色彩

色彩是沒有上限的。首先請試著挑選幾個想用的色彩，作為候選名單。

此時請先根據想要表現的感覺，挑選適合的色系。

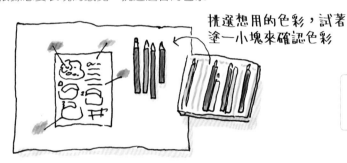

挑選想用的色彩，試著
塗一小塊來確認色彩

**步驟 1
的訣竅**

選色時，請先用色鉛筆或麥克筆在紙上
塗一小塊色彩，會比較容易思考配色。

步驟 2：確認配色

接著要確認選出來的色彩適合哪種配色，

可嘗試使用色相環。色相環可參考第 112 頁，若只用 10 色的色相環也無妨。

要不要試著多加
一個色彩…

在設計圖框外畫 10～12 個
圓圈並上色，製作色相環。

**步驟 2
的訣竅**

如果畫面顯得單調，可能是使用了色相
相似的色彩；如果覺得畫面混亂，可能
是使用了過多的色相。

步驟 3：挑出特別想要突顯的部分

畫面當中若有特別想要突顯的部分，可挑選具有明度差的色彩。

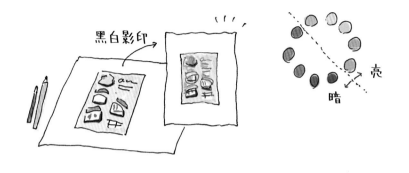

步驟 3
的訣竅

將上色稿拿去黑白影印，可確認欲突顯處的明度差是否明顯。

步驟 4：實際上色就完成了

色彩計畫完成後，用色鉛筆或麥克筆上色，就完成了！

平面構成範例

海報範例

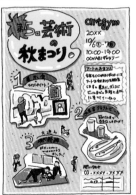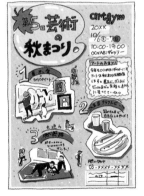

替 P73、101 的創意草圖上色完稿。

設計草稿賞析：一起來觀摩別人的上色成果

在第三堂課的練習中，你畫出了什麼樣的創意呢？來觀摩其他人的作品吧！

[變幻莫測的夏日]

色彩講評

以夏日藍天與白煙的清爽色調，搭配紅色重點色，有畫龍點睛的效果。最想突顯的白煙與背景色具有明度差異，顯得非常醒目。

[向陽處的冬日集會]

色彩講評

在明度高的黃色與淡褐色之中，巧妙地運用白色與黑色，營造出具層次變化的畫面。將黑色尾巴放在最下層，藉此打造出立體感。

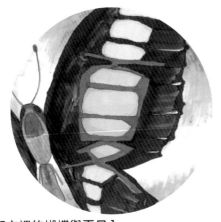

[都市裡的蝴蝶與夏日]

色彩講評

大膽地運用黑色，讓人感受到夏天的強勁。背景帶點留白會更明亮。

[櫻花滿開的春日]

色彩講評

以水藍色天空和粉紅色花瓣打造春天的色調，並點綴些許綠色。降低天空的明度以突顯出文字。

[白煙繚繞的冬日]

色彩講評

使用緩緩變亮的漸層，以協調且易讀的配色烘托白煙文字「冬」。

[烤番薯的秋日]

色彩講評

雖然只用 2 色來表現，但是明度的協調性佳，因此形成能夠明確傳達主題、簡單易懂的畫面。

設計草稿賞析：海報作品的草稿賞析

在第四堂課的練習中，你畫出了什麼樣的創意呢？來觀摩其他人的作品吧！

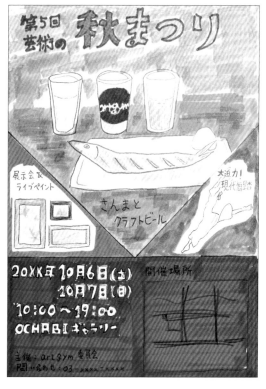

目標對象：前來最近的車站「神保町」之舊書愛好者
設計意圖：讓原本對藝術不太關心的人也能產生興趣

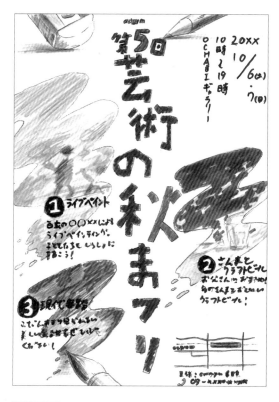

目標對象：喜歡藝術的家庭
設計意圖：帶給大家充滿新奇雀躍感的一天

色彩講評

採用和神保町舊書街相配的穩重
色調，並且以藍色作為重點色，
效果非常好。

色彩講評

使用白色背景給人明亮的感覺。
以較小的面積點綴繽紛的色彩，
表現出雀躍感。

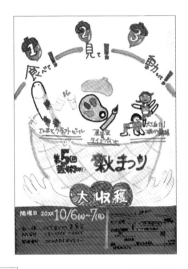

目標對象 ：還在猶豫是否要加入會員的親子

設計意圖 ：利用插畫表達這是一個可讓視覺、味覺、
心靈都獲得滿足的活動。

色彩講評

 文字和色塊都使用栗子的褐色，
藉此讓畫面具有一致性。重點處
加入綠色和紅色，營造華麗感。

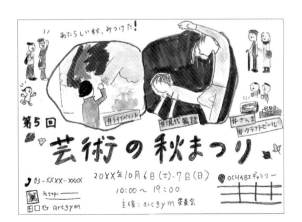

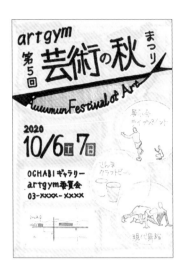

目標對象 ：住在附近的人們

設計意圖 ：邀請大家透過這個藝術季活動體驗藝術

色彩講評

 整體畫面都用黃色搭配黑色文字，
藉此吸引目光。另外以藍色和紅色
作為重點色，營造熱鬧的感覺。

目標對象 ：想要接觸新藝術的男女老少

設計意圖 ：希望大家都能輕鬆地到訪、參觀、感受

色彩講評

 畫面中間以鮮豔照片和黑白照片
作為對比，是吸引目光的配色。
周圍的插圖可營造歡樂的感覺。

設計 ✕ 科技

科技足以改變設計與藝術

在數位排版軟體尚未普及的年代，平面設計工作會比今天困難得多，設計工作室的附近如果沒有照相排版的店家，就無法製作印刷原稿了。以前的排版工作，需要先做好包括文字樣式與大小的「設定表」，將資料帶去照相排版的店，用照相排版機輸入需要的字體，再把印好文字的紙張帶回家自行裁剪，一行一行地黏在完稿紙上，才算完成排版。現在應該很難想像吧？

大家都聽過在藝術史上算是劃時代革新的「印象派」，其實也來自科技的進化。在印象派出現之前的 19 世紀後半，當時流行用畫得非常寫實的肖像畫來象徵身份地位。不過，在 19 世紀時出現了可利用感光材料顯影的相機[1]，這使得肖像畫不再難以取得。這項發明導致許多肖像畫的大師紛紛失業。另一項革新技術，是 1984 年美國畫家約翰·G·蘭德（John G. Rand）所發明的管狀顏料[2]。這使得莫內、馬內、雷諾瓦等畫家紛紛攜帶管狀顏料，走到戶外去描繪光線。

看到自己直覺想畫的景象，照著自己的感覺畫下來，並在藝術界引發革新，這就是印象派。印象派的出現，扭轉了從事藝術一定要他人贊助的趨勢。雖然這種趨勢也造成某些悲劇，例如梵谷一生只有賣出一幅畫，但也帶來後續畫家如畢卡索和安迪沃荷等對藝術的開放態度。

生活在現代的我們，握有各種嶄新的數位科技，例如每個人都擁有可以拍照的智慧型手機。也就是說，無論是你、朋友、任何人，都能輕鬆地創造和表現藝術，這樣的時代已經來臨了。如果你特別喜歡某位攝影師的拍照手法，也可以學習並跟著拍照上傳，我們正活在這樣的時代。

[1] 〈記錄光影 看看相機的歷史〉（節錄自 Canon 網站）。
https://global.canon/ja/technology/kids/mystery/m_03_01.html
[2] 〈管狀顏料的歷史〉（SAKURA 藝術博物館 主任學藝員 清水增子〈SAKURA CRAY-PAS〉，節錄自「SAKURA PRESS」網站）。
https://www.craypas.co.jp/press/feature/009/sa_pre_0016.html

第 6 堂課

平面設計的法則

在本書的最後，我們要介紹平面設計的 18 個重要理論 / 法則。

在你學完本書的所有課程，實際從事設計之前，

建議先將這堂課讀過一遍。

然後，在你學會這些法則後，應該試著突破這些法則，

用更自由的想法去探索設計。

法則 ①
首先要吸引目光

要在一瞬間就將商品價值傳達給目標對象。

　　做平面設計的真正目的，是為了吸引目標對象，而不是為了說明商品的詳細資訊。每個人都忙著自己的事，沒有多餘時間可以仔細閱讀長篇大論的廣告文章。不論是誰，隨時都需要在生活中的每一個瞬間篩選出真正必要的資訊。所以，設計者必須在瞬間 (2～3 秒內) 將「商品價值」傳達出去。

　　因此，設計者必須鎖定對目標對象而言最需要的「有價值資訊」，我們在前面學習「概念製作」，就是在學習這個流程。通常，商品開發與廣告設計的目標對象是相同的，因此要傳達的價值、概念應該也相同。不過，此概念是用電視廣告表現或是用平面設計表現，會隨媒體 (資訊的傳送媒介) 而有表現手法的差異。隨著媒體形式不同，接觸目標對象的狀況也會改變。

法則 ②

了解自己的感受

為了了解目標對象的感受，首先要好好體會自己的感受。

　我們不可能鎖定「所有人」作為廣告的目標對象，因為這麼做必須付出極為龐大的費用。因此，必須找出真心想要此商品的目標對象。鎖定目標對象的方法，已經有許多既定的思考框架（模組化的思考方法）可以參考。設法獲得調查資訊，篩選出最需要的概念資訊，藉此鎖定目標對象，掌握其價值觀，我們將這整套思考流程稱為「概念製作（concept making）」。

　不過，雖然說要調查，要實際「了解他人的感受」並不容易，此時不妨試著改變觀點。畢竟我們最了解的人就是自己，有志從事設計的人，必須經常誠實面對自身的「真實慾望」，連樣貌、姿態也包括在內，唯有了解「自身感受」的人，才能觸及他人的感受。必須具備不欺騙自己的能力。

法則 ③
挑選最適合的傳播媒體

現在「掌上媒體」逐漸成為主流。

前面幾堂課不斷提到「傳達資訊」，而媒體就是資訊的傳送媒介。過去的主流媒體可分為兩種，一種是在家就能接觸到的電視、廣播、報章雜誌等媒體；另一種是在戶外接觸到的數位看板、交通廣告、飛行船等家外媒體（Out of Home, OOH）。但是隨著智慧型手機、行動裝置等「掌上媒體」的問世，讓目標對象接觸到資訊的 Touch Point（接觸點）產生劇烈的變化。

現代人每天生活都會接觸到上述各種傳播媒體，並反覆用掌上媒體作為資訊的收發媒介，成長為處理資訊的專家。其實智慧型手機這種媒體，也是學習平面設計的好工具。平常在滑手機時，可以試著活用第二堂課學過的「設計師的觀察法」，關注吸睛的設計、具瞬間傳達力的設計、以及讓人開心的娛樂性設計。透過手機，即使在日常生活中，也可以隨時發現好設計。

法則 ④
將概念表現在商品名稱中

讓目標對象一看到商品名稱就能產生共鳴。

　　商品名稱提案也是設計師的重要工作，商品名稱會影響整體設計的創意方針，一般來說這是藝術總監負責的工作，我們可以藉此了解。好的商品概念，會體現在好的商品名稱上。從事平面設計，尤其是包裝設計工作，為了讓目標對象能同時記住商品名稱及功能，商品名稱如同生命般重要。

　　舉例來說，若商品具備創新的功能，就應該搭配能突顯新功能的名稱。同時，也應該具備能與商品名稱匹配的 LOGO 設計和包裝設計。

　　設計 LOGO 時，並不是隨便使用流行的字體就好，必須基於「如何表現商品功能」的觀點去選擇字體。總之，若能全方位地貼近目標對象，一定能完成可引起共鳴的商品設計。

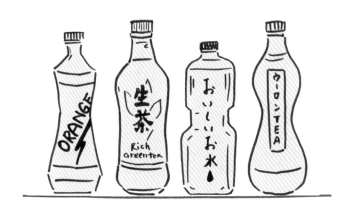

法則⑤

想出傳達效果最強的構圖

所謂構圖，就是去思考用哪一種方式傳達才能達到最強的效果。

　　作品能吸引目光的原因，正是「構圖（composition）」。為了將概念傳達給目標對象，用心思考商品名稱、LOGO 設計、照片、插圖、配色、標題等元素中，哪一項是最強大的，透過編排手法突顯出來，這就是構圖。

　　構圖的目的，是設法迅速吸引目光，將最想讓人閱讀的資訊傳達出去。因此，必須優先傳達「對目標對象而言最有價值的資訊」，這點非常重要。舉例來說，要宣傳一個新商品，可將商品概念融入商品名稱；另外也可以用照片作為構圖的重點，強調「購買商品後獲得更好的生活」這種「夢幻生活人物誌（persona）」。如果只用一張照片來表現概念，就必須挑選最適合的人物、設計最適合的場景。請試著在開始排版前先想好構圖吧！

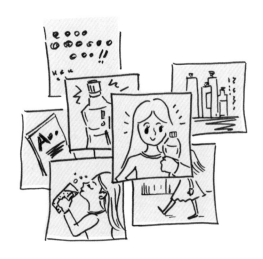

法則 ⑥
資訊的取捨與篩選

排版時必須注意的事。

　　在開始排版（配置資訊區塊）之前，有個規則你必須先知道，就是要避免資訊重複。舉例來說，如果畫面中已經有印上名稱的商品照片，就不需要在旁邊加上商品名稱。倒不如安排「新上市！」這類的文字資訊，會更能讓人理解「啊！這是新商品呢！」。如果加上「記憶中的夏威夷風味新上市！」這樣的標題文字，曾在夏威夷喝過科納咖啡的人應該會更有共鳴。

　　再以夏威夷咖啡為例，為了進一步提升此商品的感官刺激（重現商品鮮活真實感的效果），也可運用夏威夷風格的咖啡杯、夏威夷長大的明星，或是用夏威夷的店面照作為背景。像這樣利用夏威夷的五感刺激來吸引目光，將目標對象的視線誘導至發售日、店名等重要資訊上，就是排版的重要任務。

法則 ⑦

活用留白來設計

留白的最大功用，就是告知觀眾「可以不看」、「可以不讀」的地方。

　　留白表示什麼資訊都沒有，為什麼還要顧慮它？或許有人會這麼想吧。其實，留白肩負著重要任務，就是告訴觀眾「這裡沒有需要看的資訊唷」。也就是說，我們的大腦在看到留白的瞬間，就會下判斷「這裡可以不讀」。目前你正在看的本書內容也是，在行與行之間設有留白，所以能舒適流暢地逐行閱讀。相反地，請想像行與行之間沒有留白的緊湊排版，可能會讓觀眾感到無法呼吸吧。也就是說，留白支配著觀眾的視覺與呼吸。

　　畫面中的留白範圍愈大，代表可以忽視的空間變廣，所以眼睛和大腦，就會直覺判斷只需要看標題（廣告標語）、文案、照片、插圖、LOGO 設計等資訊區塊，讀起來相對輕鬆。留白決定了設計之美。

法則 ⑧
資訊群組化

替照片、插圖、標題等資訊劃分區塊。

　　前面提到排版時要適度活用留白，留白通常是置入到資訊區塊的間隙，因此在加入留白時，可同步思考該如何呈現資訊。例如網站設計及手機 App 等 UI 設計，需要呈現的資訊量通常多於紙上的的平面設計，建議先從劃分資訊區塊（chunk）開始設計。

　　劃分區塊的意思是，先將需要置入版面的資訊分類、組成群組，並且在畫面上劃分出要放的區塊，然後再開始排版，這也是平面設計的有效思考方法。劃分的區塊可大可小，大型內容如「照片」和「文案標題」可安排成一組，小型內容如聯絡方式中的「郵遞區號」、「地址」、「電話」、「傳真」等資料亦可安排成同一群組，這些都是在做資訊群組化的工作。

　　排版時要思考該如何彙整，才能讓觀眾輕鬆觀看，這是設計的基本原則。

〒101-00622
↕
東京都千代田区御茶ノ水〇-△-口
↕
TEL 03-1234-5678
↕
FAX 03-1234-5677
↕
http://www.ochabi.ab.jc

法則 ⑨

勾勒縮略圖

把腦中浮現的畫面畫下來。

　　平面設計師這種工作的本質，就是將浮現在腦海中的畫面或概念轉化成可見的形式。不過，浮現在腦中的畫面，不見得是很完整的狀態，剛開始的想法可能顯得漫無目的、令人摸不著頭緒。所謂的設計，就從捕捉這些創意的碎片，畫成小張縮略圖開始。之後將縮略圖畫得更具體，進而完成草圖。

　　所謂創意並非等我們端坐在書桌前才會出現，因此設計師們總是會隨身帶著速寫本，以便隨手記錄。速寫本建議選擇線圈式筆記本，封面和封底的質地要厚，這樣不管翻到哪一頁都很方便作畫，而且單手也很好拿。

　　許多設計師都使用「CROQUIS」筆記本，「CROQUIS」這個字是法文，意思就是「速寫」。有任何想法時，請盡可能迅速地把它畫在速寫本上吧！

法則 ⑩
思考風格與調性（Tone & Manner）

重現目標對象憧憬的世界觀、價值觀。

　　決定好構圖後，為了傳達商品的價值，就要設法傳達目標對象所憧憬的世界觀和價值觀，這點格外重要。「目標對象的世界觀與價值觀」我們稱為「風格與調性（Tone & Manner）」。舉例來說，為了傳達商品價值，我們會用「理性的」、「感性的」、或是「音樂性的」、「科學性的」這類符合目標對象「生活價值觀」的風格，做為宣傳時的訴求。

　　為了塑造世界觀和價值觀，需要有 3 大要素：表現概念的「主要字體」、體現概念的「主要角色」、呈現概念的「主要色彩」。「主要字體」一開始會先區分「明體」或「黑體」哪一種風格；「主要角色」則是包含人物的照片或插圖，最後是「主要色彩」。這 3 大要素決定了平面設計 90% 的內容。

法則 ⑪
以原創視覺為目標

如何避免平面設計變得單調無趣？

「強烈的原創視覺」是最吸引人的。老套的表現手法無法給予觀眾刺激，因此有很大的機率會被忽略。一般來說，人類容易被小動物、嬰兒、小孩的笑容吸引，但如果濫用這些元素，也會讓設計變得單調無趣。

簡言之，發揮創意時需要大膽的跳躍性思維，這種跳躍性思維的幅度會提升你作品的原創性。不過，若是過度跳躍的設計，可能會偏離主題、顯得自以為是，因此要兼顧兩者的平衡。跳躍的創意就像是翱翔天際的飛艇，而目標對象和概念則像是固定在地面的錨，可以拴住天上的飛艇。反過來說，要先具備清楚明確的概念，才能讓創意符合需求，而非天馬行空。

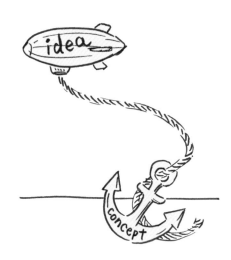

法則 ⑫

了解設計師的常用手法

設計沒有標準答案。試著探索所有的方法吧！

　　設計師為了吸引觀眾的目光，有許多常見的設計手法，例如使用人物或小動物的照片、色彩大膽的配色與 LOGO、文案等。問題是，吸引到目標對象之後，要將視線引導到哪個資訊上。若是海報或傳單，最重要的資訊應該是稱為廣告內文（body copy）的文章區域。排版的使命，就是將觀眾的視線引導至真正想傳達的內容。

　　不過，許多人堅持先用照片吸引目光使人閱讀標題，再迂迴引導至廣告內文，如果說要這樣才算是正確的排版，這種想法又太過草率。

　　舉個例子，平面設計大師龜倉雄策先生所設計的 1964 年東京奧運標誌，畫面中只有一個紅色的圓形太陽和金色文字，只用這些簡單的元素，就能傳達「黃金之國日本東京即將舉辦奧運」這樣的訊息。由此可知，該如何傳達訊息並沒有所謂的標準答案。請試著探索所有你知道的表現手法吧！

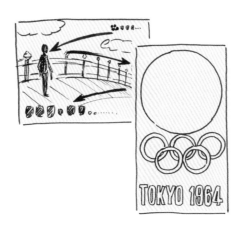

法則 ⑬
注重細節與質感

仔細探究設計細節與質感，可衍生出原創性。

　　當你想出具有自我風格的原創構圖，終於要開始進行排版時，接下來的重點就是去探究每個「細節 (detail)」。尤其是用在標題或 LOGO 設計上的英文字距、文字大小等，都不能輕忽，有時候只是調整幾毫米，文字突然就變得更對味了，或是會變得更容易閱讀。

　　注重細節並不只是字體方面，就連照片或插圖，也能追求更好的拍攝或呈現方式。例如運用「剖半檸檬流出檸檬汁」充滿光澤的照片，從視覺就能想像出臉頰兩側分泌唾液的真實感。此外，許多特地寄到家中的 DM，也可發現紙張或印刷的「質感」不同，通常只要觸摸紙張的材質，就能感受到「高級感」或「和風感」，這也是設計者特別注重細節的結果。總之，如果能認真探究設計中的每個細節、提升質感，應該能做出更棒的原創設計。

法則 ⑭

了解 2 種常用字體的區別與用法

了解各種常用字體和適用的風格，憑自己的感覺挑選吧！

　　平面設計上用的文字就稱為「字體」。首先來看看字體的起源，西方人是為了印製聖經，而打造出文字印章（金屬活字）；東方人則是因為中國發明了印刷術，用來複印書法家漂亮的字體。這些技術後來都輾轉傳到了日本。到了戰後，日本政府規定了 1850 個《當用漢字表》，使字體更加普遍。

　　當初字體的原稿，西方人是用鋼筆書寫，東方人則是用毛筆書寫，根據這些工具的特性，就產生了不同字體，主要有具墨水囤積筆觸的「襯線體（serif）」與線條強弱分明的「明體」。之後字體持續進化，演變出沒有墨水囤積筆觸的「無襯線體（sans-serif）」與線條粗細均等的「黑體」。要使用哪一種字體，可參考字體的歷史選擇符合的風格，即可當作準則。不過，字體並沒有標準答案，請深入了解各種字體，憑自己的感覺挑選吧！

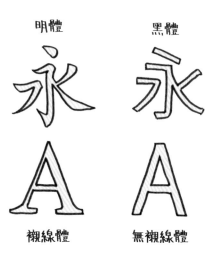

法則 ⑮

活用直觀性來設計

做設計時要了解人類在無意識中的各種行為①。

　　平面設計，是為了「人」而做的，而且大多需要快速傳達訊息，因此，在做設計之前，有必要先了解作為目標對象之「人類」的各種行為。特別是有些人們無意識中會做的行為，如果能先了解，或許能提高設計的易用性。

　　各位有特別向誰學過坐椅子的方法嗎？不光是椅子，只要某個物體高度適合坐，人們應該會很自然地想坐上去吧。這種「人與環境的互動關係」，在認知心理學的領域稱為「直觀性（Affordance）理論」，例如，接觸到把手會想要去拉它、看到按鈕會想要去按它，這種自然的互動，皆屬於直觀性。

　　在平面設計的領域，活用直觀性的手法也非常有效，常見的例子就是「箭頭」，人類會自然判斷箭頭前方存在著某種事物。反之，做設計時請務必留意，避免讓設計違反人類的直觀性，即使是多數人會用的物品，如果使用方式和人們習慣的模式相反，就必須詳加考慮。

法則 ⑯
了解並活用完形心理學

做設計時要了解人類在無意識中的各種行為②。

　　畫到一半的少女或是街道的鉛筆線稿，明明線條沒有連在一起，卻讓人感覺好像已經畫完了，你是否曾有過這種經驗？這是因為我們的大腦會自動想像出將線條補完的狀態。

　　人類的祖先在看到藏身於草堆中的動物時，即使形狀不完整，也可以在一瞬間知道完整的形狀，這是為了生存而演化出來的能力。也就是說，我們的大腦具備「將不足的部分自動補全」的功能。這種「將零散物件自動捕捉成完整單一物體」的傾向，是從德國心理學家魏特海默（Max Wertheimer）提出的「完形心理學（Gestalt Psychology）」概念所發展出來的。

　　從事平面設計必須在有限的版面中傳達重要的訊息，因此必須在排版時花一番工夫。如果能先了解人類的這種天性，也就是「不用全部傳達也可以讓觀眾揣摩出全貌」，便能活用於排版中。探索可以省略的極限，思考省略到何種程度仍可以讓觀眾理解內容，這點是很重要的。

法則 ⑰

人對色彩的感知因人而異

色彩在視覺感受上佔有舉足輕重的地位。

　　約在 300 年前，物理學家牛頓從三稜鏡發現「光是 7 種色彩的集合體」，並提出色彩理論，之後人們開始研究光與色彩的關係。隨著研究進展，慢慢發現色彩不只是 7 種顏色的集合，而是波長的組合；並了解到人眼是透過可感知光的「視錐細胞」來感知色彩。現在相關研究仍在持續進行中。

　　對平面設計師而言，色彩是表現與傳達事物時的重要元素，因為色彩在視覺印象與內容傳達上都具有極大的影響力。因此，我們有必要研究色彩的組合 (配色) 與視覺印象的關係。

　　與此同時，設計時也要考慮到自己所使用的色彩，在某些狀況之下可能會無法傳達預期中的效果，因為色彩是透過人眼來辨識的，若是色覺異常者可能會看到不同的內容。因此，在設計中使用色彩時，務必想到並非所有人對色彩都能有相同的感知 (可參考第 5 堂課的內容)。

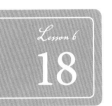

法則 ⑱
用兩種方式詢問他人的意見

為了提升設計的精準度，詢問他人看法也是完稿前的流程之一。

　　到目前為止，我們已經知道平面設計並不是做出來就好了，而是要經過一連串的思考意義、挑選元素、排版等流程，才能完成的作品。在此我們提出最後一個法則 ⑱ 作為設計工作的總結，也就是「做好後拿給其他人看並聽取意見」。透過詢問他人意見，了解展現出來的成果是否能傳達給目標對象，這是平面設計完稿前的重要流程。

　　由於詢問意見的對象不一定就是目標對象，因此詢問的方式分為兩種。第一種方式是「不做任何說明，單純請對方看，直接聽取對方的感覺」；而另一種方式是「先說明設計的目標對象與概念，再聽取對方的想法」。活用這兩種方式，反覆聽取他人的意見並調整設計，可提升設計的精準度。

　　大部分的平面設計作品，都是為了成為與多數人溝通交流的工具。因此在發表前盡量先聽取多數人的意見，有助於模擬和推測大眾的反應。

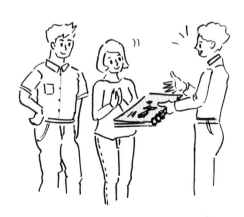

設計 ╳ 藝術

在「零」之前應該還有「零零」。創意取決於對事物的感性

接下來的時代，大家都在尋找能「從零打造出一」的創新人才，這個「零」究竟是什麼？

所謂的「從零打造出一」，就是從一無所有的「零」中，創造出全新的「一」。「0→1」，或許多數人會認為，這種能力是運用在開發新事業，適合技術、科學這類要求創新的領域。

其實，在設計及藝術的領域中，「零」也具有特別的意義。想要創造全新的「一」，必須具備拋開固有成見與所學的「Unlearn」能力[1]。也就是說，暫時「歸零」狀態的「Zero Work」[2]是相當重要的。關於這項「Unlearn」能力的重要性，在技術領域與科學領域當然也受到關注。

再來就是所謂的「零」，並非只是「暫時歸零」的意思，它也是思索「Why？」開始的起點。說到底，如果沒有「提出問題」，就不會產生革新。那麼，這個問題是如何產生的？也就是說，在「零」的狀態之前，應該還有「零零」的狀態。

關於這個「零零」的狀態，在法國人類學家克勞德·李維史陀（Claude Lévi-Strauss）的著作《野性的思維（La Pensée sauvage）》一書中，給出了各種提示。李維史陀證實，在未開發社會中的人類，也存在著媲美文明社會的細膩且合理的思考。如果想提升創新的能力，我們應該試著將文明社會的固有觀念暫時「Unlearn」，用「野性」重新深刻地觀察這世界。這裡說的觀察，不只是用眼睛仔細看，而是活用五感去感受。把自己的身體（包含大腦）當作「高感度天線」來活用，為了生存下去，是否有感受到任何不對勁？覺得不對勁，就會產生問題；提出了問題，才是創新思維的開始。追根究柢，一切創新都取決於是否有感受力。人的感性與設計息息相關。

※1 〈創造必要的「unlearn」作業：從放手開始的 HACK〉(節錄自 ASUKA KAWANABE、《WIRED》雜誌)。
　　 https://wired.jp/2018/10/03/cha2018-kickoff/
※2 「Zero Work® program」(節錄自御茶之水美術專門學校網站)。
　　 https://senmon.ochabi.ac.jp/design_art/zerowork/

總複習

本書概要　著手設計之前需要學會的事

以下是本書第 1～3 堂課的學習重點總複習。

認知程度
P.14

產品設計
P.18

平面設計 P.18

網頁設計
P.135

society

技術與科學
P.22, 44, 76, 106～111

洞察力
P.18, 22, 28, 129

將企業擬人化
P.34

第 2 堂課 Trial

概念
P.18, 28, 52, 54

視覺化
P.32, 136

Step 1
確認自己對設計的認知程度

本書是從思考「何謂設計」開始學起。希望大家試著多關心生活周遭、自己的國家與世界、歷史及未來，應該會發現各式各樣的設計。大家可以從中發覺自己對何種設計感興趣，進而學習平面設計。

Step 2
用設計師的觀察法看世界

此步驟並不侷限於平面設計，仍在介紹廣義的設計。引導大家解讀生活周遭物品背後的設計概念，試著將企業擬人化，然後轉換成設計師的立場去觀察日常與社會。這是學習「設計」的捷徑。

目標對象
P.28, 34, 36, 51～55

A

B

人物誌
(Persona)
P.36

行銷
P.30

概念
P.18, 28, 52, 54

作品分析
P.56～65

設計師獨特的手法
P.50, 55

構圖與排版
P.46～55

Step 3
解析目標對象

當我們試著解讀設計的概念，就會注意到稱為「目標對象」的人們。請試著分析目標對象 (行銷) 吧！若能找出人們追求的事物、感到困惑的事物，進而探索出人物誌 (Persona) ，就能夠站在創作者的角度去思考。

Step 4
試著轉換成設計師的立場去思考

理解製作平面設計所需的「構圖」與「排版」知識。建議比照 Step3，試著分析各種設計師的作品，從中學習設計師獨特的觀點與方法。活用到目前為止學到的設計師觀察法，以此為基礎去揣摩設計師的思考法。

本書概要　在設計過程中需要學會的事

以下是本書第 3～6 堂課的學習重點總複習。

發想概念
P.18, 28, 52, 54

第 3 堂課 Trial

畫草圖
P.69, 72～75, 102

畫縮略圖
P.32, 68, 136

優先順序　　群組化　　視線引導
P.78　　　　P.80　　　P.82

作品分析
P.84～89

第 4 堂課 Trial

海報實作
P.96～101

Step 5
試著讓自己的想法具體成形

為了不斷嘗試、找出理想的設計，可嘗試畫縮略圖，
在繪製過程中釐清自己的設計概念。發想出概念後，
為了傳達給他人，可試著畫草圖並請他人過目，然後
將各種意見納入創意中。

Step 6
學習排版的訣竅

此步驟要一邊分析設計師的作品，一邊學習排版時的
三大訣竅「優先順序」、「群組化」、「視線引導」。接著
透過實際製作海報，體驗從設定概念到排版的流程，
藉此加深對設計的理解。

通用設計
P.59, 110

色彩
P.106～115

色彩的
3 大屬性
P.112

第 5 堂課 Trial

目標對象
P.28, 34, 36, 51～55

跳出框架 P.138

平面設計的法則
P.128～145

Step 7
學習色彩知識

平面設計是為了將訴求傳達給目標對象，因此必須先思考目標對象可能會如何解讀製作成果。所以要學習色彩相關的科學並活用通用設計的知識，並且要理解色彩的 3 大屬性，這些都有助於做出易讀性高的作品。

Step 8
進一步學習設計的法則

本書的第 6 堂課將整理出 18 個法則來幫助你學習平面設計。對平面設計感興趣的人，在實際製作之前不妨先閱讀這堂課。學習平面設計常見的形式與法則後，即可自行探索，想出突破既有框架的獨特設計。

Trial 的提示

前面有幾堂課提供了 Trial 課題。當你感到苦惱、想不出來時，可參考下列提示

第 3 堂課 Trail　平面構成課題

提示方向	提示頁面
腦海中有浮現許多季節形象的創意嗎？	P.74,75
畫好縮略圖了嗎？	P.32,68,136
找到想要表現的內容 (概念) 了嗎？	P.18,28,52,54
整理好構圖了嗎？	P.46～55,132
想出排版了嗎？	P.78～95,134,135
把完成的草圖拿給他人過目、聽取意見了嗎？	P.145

各種有趣活動

提示方向	提示頁面
設定好目標對象與概念了嗎？	P.18,28
想出目標對象容易理解的構圖了嗎？	P.52～65,96
畫好草圖並且想出排版了嗎？	P.74,102
想好優先順序、群組化、視線引導了嗎？	P.78～95
完成配色計畫並且上色了嗎？	P.106～119
把完成的草圖拿給他人過目、聽取意見了嗎？	P.145

關鍵字解說

RGB：
色光的三原色。電視螢幕、手機螢幕、舞台照明等色光的混色，都是以這 3 個基本色同時發光，來產生各種顏色。

直觀性 (Affordance, 又譯「示能性」、「可利用性」)：
美國心理學家詹姆斯·吉布森 (James Jerome Gibson) 所創造的詞彙，他的專長是知覺心理學，主張環境會對動物造成影響。套用到人類身上也是如此，人類也會無意識地接收來自環境的資訊，然後產生對應的行動。

洞察力 (Insight)：
洞察力就是透過觀察而獲得新發現。在行銷的領域，是指探索連目標對象本人也尚未察覺的潛在慾望。

資訊圖表 (Infographic)：
這是結合「資訊 (information)」與「圖表 (graphic)」而成的新詞。意思是把用純文字表達、令人難以理解的資訊，透過設計手法加以視覺化，以明確易懂的設計圖表來呈現。

聯合國永續發展目標 (SDGs)：
SDGs 是聯合國永續發展目標 (Sustainable Development Goals) 的縮寫。這是聯合國為了讓世界更美好而制定出來的 2030 年永續發展目標，總共設定了 17 項目標。

關鍵色 (Key Color)：
根據構圖排版時，版面中主要使用的顏色。設計中使用的配色足以翻轉視覺印象，因此需要經過多方嘗試來挑選。

關鍵角色 (Key Character)：
根據構圖排版時，版面中的主角，可能是藝人、模特兒，或是插畫角色。通常會運用目標對象的人物誌 (Persona) 來打造這個關鍵角色。

關鍵字體 (Key Font)：
根據構圖排版時，主要使用的字體。每種字體具備的形象與風格不盡相同，因此設計師需挑選符合需求的字體。

構圖 (Composition)：
構成、組成的意思。在本書中是指根據欲傳達給目標對象的設計師意圖，以各種元素建構和組織成畫面。

概念 (Concept)：
目的、目標、概念。對設計師而言是設計的意圖、意涵、意義。對目標對象而言則是價值。

CMY：
色料的 3 原色。在印刷的領域中，利用這基本 3 色＋黑色的組合 (CMYK)，即可印刷出各種顏色。

Zero Work：

為了創新，要從 0 打造出 1，打破框架、拋開成規，從零的狀態開始重新思考。在本書中，是指在製作之前先思考「為何這個是必要的？」從「Why?」的觀點開始思考。

Society 5.0：

這是日本內閣府提倡的「未來社會藍圖」，將根據高度整合科學技術政策的網路空間 (虛擬空間) 以及物理空間 (實體空間)，打造出以人為中心的社會。

目標對象 (Target)：

設計者希望 (透過設計) 傳達想法、概念的對象 (觀眾)。在本書中，大多是指具有某種潛在慾望的人。

定性行銷：

也可稱為定性調查，用來掌握無法數據化之個別價值觀與心理狀態。調查者的感受力愈廣，獲取的資訊也愈多。

設計 (Design)：

將概念傳達給目標對象的思考流程與具體化的作品。

設計思考 (Design Thinking)：

以有系統的思考方式，發掘人類尚未意識到的潛在慾望，藉此產生改革社會的契機，是一套創造性的思考流程。

感知 (Perception)：

認知。在行銷中是指使用者具備的印象。當我們提到改變感知，是指給予不同的印象，進而改變使用者的固有印象。

包裝設計 (Package Design)：

各種商品的包裝設計。商品的形狀因為是 3D，所以歸類為產品設計，但商品的包裝是可以攤平印刷的設計，因此是歸類為平面設計。

象形圖 / 圖標 (Pictogram)：

透過簡單的圖標達到視覺溝通之目的，光看圖就可以猜到意思，不需言語說明。日本是在 1964 年的東京奧運時，為了協助外國人士理解設施與競賽項目，開始發展象形圖。

人物誌 (Persona)：

在行銷的領域中，是指典型的使用者形象。而在本書中，是指我們描繪目標對象時所想像出來的使用者形象。

通用設計 (Universal Design)：

通用設計是指無論國籍、性別、文化、是否有障礙，皆能順利使用的設計。在本書提到學習色覺知識，創造讓色覺異常者也可以輕鬆使用的設計，也是通用設計的一種。

排版 (Layout)：

配置、編排的意思。在本書中是指根據構圖來配置元素，將視線引導至最想突顯之元素上的內容配置工作。

設計範例引用來源

謹向百忙中提供本書刊載內容的各位，致上由衷的謝意。

縮寫說明：CL (客戶)、DF (設計公司)、CD (創意總監)、AD (藝術總監)、D (設計師)、PH (攝影師)、CW (文案)、IL (插畫家)

<P.42> CL：KIRIN Beverage 股份有限公司
DF：TSDO 股份有限公司　AD, D：佐藤卓
D：藤卷洋紀

<P.58> CL：小田急電鐵股份有限公司
DF：6D　CD：渕上將一 (小田急 Agency)
AD, D：木住野彰悟 (6D)
AD：瀧田翔 (小田急 Agency)
D：塩川愛子 (6D)　PH：藤本伸吾 (sinca)

<P.60> CL：明治股份有限公司
DF：TSDO 股份有限公司　AD, D：佐藤卓
D：三沢紫乃、鈴木文女

<P.62> AD, D：亀倉雄策

<P.64> CL：東日本旅客鐵道股份有限公司
DF：電通股份有限公司、Creative Power Unit
CD：高崎卓馬 (電通)　　AD：八木義博 (電通)
CW：一倉宏 (一倉廣告製作所)、
坂本和加 (一倉廣告製作所)
D：畠山大介 (Creative Power Unit)、
小林るみ子 (Creative Power Unit)

<P.84> CL：Maruetsu 股份有限公司

<P.86> CL：太宰府天滿宮
廣告代理商：M&C SAATCHI TOKYO　CD,
CW：田村敦子　CD, AD：木原雅也

<P.88> ©Monkey Punch
©Monkey Punch／TMS・NTV
DF：cozfish　AD：祖父江慎　D：吉岡秀典

<P.92> CL：東日本旅客鐵道股份有限公司
DF：電通股份有限公司、Creative Power Unit
CD：高崎卓馬 (電通)　　AD：八木義博 (電通)
CW：一倉宏 (一倉廣告製作所)、
坂本和加 (一倉廣告製作所)
D：畠山大介 (Creative Power Unit)、
藤田将史 (Creative Power Unit)
PH：片村文人 (片村文人寫真事務所)

<P.93> CL：三和酒類股份有限公司
DF：Japan Belier Art Center 股份有限公司
CD, AD：河北秀也　D：土田康之
CW：野口武　PH：淺井慎平

<P.94 左 > CL：プロデュース 216
DF：moon graphics　AD, D：小林昭彦

<P.94 右 > CL：愛知縣立藝術大學 法隆寺金堂
壁畫摹寫展示館　D：伊藤敦志 (AIRS)

<P.95 左 > CL：公益財團法人東京動物園協會
葛西臨海水族園
AD, D：齋藤未奈子 (葛西臨海水族園)

<P.95 右 > CL：文京區立森鷗外紀念館
DF：ikaruga. 股份有限公司　AD, D：溝端貢
PH：佐藤基

<P.116 左 > CL：東急股份有限公司
DF：東急 Agency 股份有限公司、
BIRD LAND 設計公司
CD, CW：堀内有為子 (東急 Agency)
AD：佐藤茉央里 (東急 Agency)
D：原田里矢子 (BIRD LAND)

<P.116 右 > CL：因島水軍祭實行委員會
DF：PCALUS　D：岡野琉美
CW：村上美香 GRI-NNRAIFU

<P.117 左 > CL：GREEN LIFE 股份有限公司
DF：Kamegai art design　CD：亀貝太治
AD, D：原田勝利

<P.117 右 > CL：國立民族學博物館
DF：graf　AD, D：金本沙希

<P.118 左 > CL：公益社團法人世田谷文化財團
生活工房　DF：groovisions

<P.118 右 > CL：SURUGA 銀行
DF：groovisions

<P.119 左 > CL：男山股份有限公司
DF：cagicacco 設計事務所
AD：ゲンママコト　D：渡辺由樹

<P.119 右 > CL：LUMINE 股份有限公司
廣告公司：JR 東日本企劃股份有限公司
製作公司：rewrite 股份有限公司
CD：岩阪英將 (rewrite_C)
AD, D：大平瑠衣 (rewrite_S)
CW：井上健太郎 (rewrite_W)
IL：佐藤麻美 (Maniakers Design)
PH：鍵岡龍門

Special Thanks：

伊藤敦志 (AIRS)、M&C SAATCHI TOKYO、岡野琉美 (Pcalus)、葛西臨海水族園、Kamegai art design、河村正二 (東京大學研究所 新領域創成科學研究科 先端生命科學專攻)、KIRIN Beverage 股份有限公司、graf、groovisions、cozfish、小林昭彥、佐藤卓 (TSDO)、佐藤基、高島遼也、秩父宮紀念運動博物館、設計事務所 cagicacco、東急 Agency 股份有限公司、TMS 娛樂股份有限公司、日本電視台音樂股份有限公司、Japan Belier Art Center 股份有限公司、松屋股份有限公司銀座本店、Maruetsu 股份有限公司、溝端貢 (ikaruga. 股份有限公司)、明治股份有限公司、八木義博 (電通股份有限公司)、吉田聰、讀賣新聞社、rewrite 股份有限公司、6D、渡部周 (以上依日文五十音排序並省略敬稱)

結語

本書想要向所有對設計感興趣的人傳達這件事：時常用「設計師的觀點」看世界，就是學習設計的最佳方法。

如果能讓多數人學會「傳達概念的設計邏輯」，成為開始思考的契機，期盼能夠在未來用設計改變社會。

另外要提醒各位，設計時有件事絕對不能忘記。那就是「設計師務必常常保持謙虛的心態」。

既然說設計是要傳達概念，勢必會有「受眾」。在本書的內容也有提到，獲得的訊息品質，與設計師謙虛傾聽的態度息息相關。不過，並非每一次都能直接聽取受眾的意見，因此研究也有其必要性。設計師應透過所有方法與機會從他人身上收集資訊，才能讓設計持續獲得改善。

為何我們會說得如此理所當然，這是因為設計要服務的受眾，最終往往會是「活在下一個世代的人們」，那麼，即使我們想直接獲得受眾回饋，也是沒辦法做到的。

因此，大家多用廣義的思考角度去理解設計，努力發揮設計所具備的力量，應該能創造出更美好的未來。

本書若有機會能替設計教育貢獻一點棉薄之力，我們將深感榮幸。

2020 年 作者群

作者簡介

 OCHABI Institute
御茶之水美術學院
御茶之水美術專門學校
OCHABI artgym

監修者

服部浩美 (はっとり ひろみ)
OCHABI artgym 創始者
OCHABI artgym 負責人
OCHABI Institute 理事長
參與 OCHABI artgym 的創立，以及
OCHABI artgym 的計畫開發與教職培育。
目前致力於培育創意人才以及打造出培育
創意人才的環境。

服部乃摩 (はっとり のま)
OCHABI artgym 創始成員
OCHABI Institute 理事
參與 OCHABI artgym 的創立，以及
OCHABI artgym 的計畫開發與教職培育。
負責 OCHABI artgym 的命名。現在仍持續
指導學生並培育具國際競爭力的創意人才。

作者

清水 真 (しみず まこと)
OCHABI artgym 創始成員
OCHABI Content Director
曾替 HONDA、富士急樂園、SUNTORY
三得利、朝日啤酒、SUZUKI 等大型企業
策畫廣告，目前活用豐富的業界經驗指導
OCHABI Institute 的教育方針。也致力於
日本文部科學省「培訓成長領域等核心專家
的策略推廣事業」。

青木陽子 (あおき ようこ)
OCHABI artgym 技術指導
畢業於武藏野美術大學造型學部藝術文化
學科。曾於設計事務所擔任平面設計師，
現為 OCHABI artgym 的技術指導，同時也
以創作者的身分創作了「植物」、「微生物」
主題的作品，透過個展或團體展發表。

總編輯／Direction

服部 亮 (はっとり りょう)
OCHABI 經營企劃室主任
畢業於慶應義塾大學政策・傳媒研究科，
隸屬於先端生命科學計畫。曾任職於國際
專利事務所，之後自行創業，曾設立設計
經營顧問公司及廣告代理商，並經營社區
學校 (Community School)。目前活用自身
經驗，培育科學、設計、藝術領域的人才，
並致力於 OCHABI Institute 的事業開發。

日文版編輯團隊／STAFF

- 插畫作者 (封面・第 1～2 堂課)：里見佳音
- 插畫作者 (第 3～5 堂課・總複習)：青木陽子
 (OCHABI artgym)
- 插畫作者 (第 6 堂課)：末宗美香子
 (OCHABI artgym)
- 日文版內文編輯：三富 仁

感謝您購買旗標書，
記得到旗標網站
www.flag.com.tw
更多的加值內容等著您…

● FB 官方粉絲專頁：旗標知識講堂

● 旗標「線上購買」專區：您不用出門就可選購旗標書！

● 如您對本書內容有不明瞭或建議改進之處，請連上
旗標網站，點選首頁的 聯絡我們 專區。

若需線上即時詢問問題，可點選旗標官方粉絲專頁
留言詢問，小編客服隨時待命，盡速回覆。

若是寄信聯絡旗標客服 email，我們收到您的訊息後，
將由專業客服人員為您解答。

我們所提供的售後服務範圍僅限於書籍本身或內
容表達不清楚的地方，至於軟硬體的問題，請直
接連絡廠商。

學生團體 訂購專線：(02)2396-3257 轉 362
 傳真專線：(02)2321-2545

經銷商 服務專線：(02)2396-3257 轉 331
 將派專人拜訪
 傳真專線：(02)2321-2545

國家圖書館出版品預行編目資料

東京 OCHABI 學院親授！6 堂課學好設計邏輯：
不出門也能到東京學設計！OCHABI Institute 著；謝蘭鎂 譯
-- 初版. -- 臺北市：旗標科技股份有限公司，2022.04
面； 公分
譯自：コンセプトが伝わるデザインのロジック
ISBN 978-986-312-705-5(平裝)

1.CST: 平面設計

964 111000742

作 者／OCHABI Institute

譯 者／謝蘭鎂

翻譯著作人／旗標科技股份有限公司

發行所 ／ 旗標科技股份有限公司
 台北市杭州南路一段15-1號19樓

電 話／(02)2396-3257(代表號)

傳 真／(02)2321-2545

劃撥帳號／1332727-9

帳 戶／旗標科技股份有限公司

監 督／陳彥發

執行企劃／蘇曉琪

執行編輯／蘇曉琪

美術編輯／薛詩盈

封面設計／薛詩盈

校 對／蘇曉琪

新台幣售價：490 元

西元 2022 年 4 月初版

行政院新聞局核准登記 - 局版台業字第 4512 號

ISBN 978-986-312-705-5

版權所有 · 翻印必究

コンセプトが伝わるデザインのロジック

Copyright©BNN. Inc.©OCHABI Institute

Originally published in Japan in 2020 by BNN. Inc.

Chinese translation rights arranged with

BNN. Inc. through Keio Cultural Enterprise Co.,Ltd